色彩与设计

SECAI YU SHEJI

于兴财 著

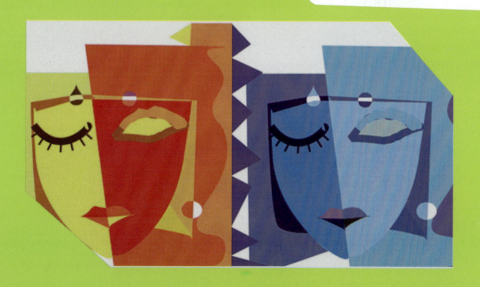

华中科技大学出版社
http://www.hustp.com
中国·武汉

作者简介

于兴财

1982年出生于甘肃靖远
现任职于四川文化传媒职业学院艺术设计系党支部书记、系副主任
国家示范性高等职业院校艺术设计专业精品教材编审委员会委员

近年来,主编高职高专和本科院校"十三五"规划教材十余部;在北大中文核心期刊发表学术论文一篇;在各类省级期刊发表学术论文十余篇;指导学生参加省级各类比赛获奖二十余项,其中参与指导的"烙画与工艺制作工作坊"荣获中华人民共和国教育部主办的全国第五届大学生艺术展演工作坊展演二等奖;参与国家级和省厅级课题研究十余项,其中参与研究的2018年度职业院校教育类教指委公共基础课程"道明竹编民间艺术融入公共艺术基础课程建设开发研究"于2019年1月获批立项;先后参加2017年四川省高职院校艺术设计类"双师型"教师专业技能国家级培训项目、2017年四川省高职院校教师素质提升计划网络培训(国家级)项目;2018年国家教育行政学院举办的"全国高校基层党支部书记网络培训示范班"等国家级培训项目,顺利结业并取得结业证书。美术作品多次入选由四川省美术家协会、成都市美术家协会和崇州市美术家协会主办的各类展览并获奖;大型油画作品《洛可可女王》被四川省都江堰市银侨大酒店收藏。

图书在版编目(CIP)数据

色彩与设计/于兴财著.—武汉:华中科技大学出版社,2019.5(2022.2 重印)
ISBN 978-7-5680-5195-8

Ⅰ.①色… Ⅱ.①于… Ⅲ.①色彩-设计-高等学校-教材 Ⅳ.①J063

中国版本图书馆CIP数据核字(2019)第092576号

色彩与设计 　　　　　　　　　　　　　　　　　　　　　于兴财　著
Secai yu Sheji

策划编辑:彭中军
责任编辑:史永霞
封面设计:孢　子
责任监印:朱　玢

出版发行:华中科技大学出版社(中国·武汉)　　电话:(027)81321913
　　　　　武汉市东湖新技术开发区华工科技园　　邮编:430223
录　　排:华中科技大学惠友文印中心
印　　刷:武汉科源印刷设计有限公司
开　　本:880 mm×1230 mm　1/16
印　　张:8
字　　数:226千字
版　　次:2022年2月第1版第2次印刷
定　　价:49.00元

本书若有印装质量问题,请向出版社营销中心调换
全国免费服务热线:400-6679-118　竭诚为您服务
版权所有　侵权必究

前言
Preface

　　随着人类社会的不断发展与进步，人们在追求物质的同时更加重视精神满足，人的审美意识和消费能力在不断提高，对艺术设计作品也提出了更高的要求。一幅优秀的设计作品是造型和色彩的完美结合，要想成为一名优秀的设计师，就必须学好色彩相关知识，从而指导设计实践创作。

　　设计色彩是以设计理念为指导的色彩造型形式，它除了具有绘画基础色彩所要求的一些基本方法和理论之外，更具有强烈的形式感、色彩的表现与创造力。设计色彩强调画面的构成和色彩的象征意义等，使色彩作品能充分反映出设计师的设计意图和设计理念。

　　多年来，我们在设计学科的色彩课程教学中，长期沿用了传统的教学模式，偏重于客观物象的再现，使设计专业的色彩基础教学依附于纯绘画的色彩教学体系，作业追求丰富的明暗变化、逼真的色彩效果、立体的三维空间，其目的无疑是培养学生扎实的造型能力和绘画基本功，但却弱化了学生在色彩的创造与想象能力、思维方式以及设计意识等方面的训练。如何使设计学科的色彩训练在绘画写生与艺术设计之间建立某种联系，并为学生今后专业设计课程的学习奠定良好的基础，就成为艺术设计教育中需要思考和探求的问题。设计色彩的教学摆脱了纯绘画教学的束缚，注入了设计理念，强化了主观意识。设计色彩的教学目的是培养学生的创新思维能力、对色彩敏锐的观察能力、理性分析能力、审美能力、色彩的表现与整合能力、抽象逻辑思维能力等。

　　希望阅读本书后，读者能够获得色彩的物理学、生理学、心理学、美学等诸多理论知识，以及色彩表现形式的训练，学会运用色彩语言、色彩的象征意义创造性地表现对象，自由地表达其设计理念和构想，从而顺利进入专业设计课程学习。

　　本书在编写过程中力求简明扼要、通俗易懂、深入浅出，并精心收集了大量优秀的设计色彩作品和现代绘画作品，部分作品由于经过多次转载，作者已经不详，所以未能署名，在此一并感谢！希望广大读者能够通过阅读本书，从中得到启发和借鉴。由于编者水平有限，书中知识点难免有不足之处，敬请批评指正！本书在编写过程中得到了华中科技大学出版社的大力支持，在此表示衷心的感谢！

<div style="text-align:right">

于兴财

2018 年写于成都

</div>

目录
Contents

第一章　色彩概述　　　　　　　　　/1
　　一、色彩的产生　　　　　　　　/3
　　二、感知色彩的条件　　　　　　/4
　　三、设计色彩的概念　　　　　　/4
　　四、设计色彩的特征　　　　　　/5

第二章　色彩的基础知识　　　　　　/13
　　一、色彩的种类　　　　　　　　/14
　　二、色彩相关概念　　　　　　　/16
　　三、色彩的三属性　　　　　　　/19
　　四、色彩的混合　　　　　　　　/21

第三章　色彩的对比与调和　　　　　/25
　　一、色彩对比　　　　　　　　　/26
　　二、色彩调和　　　　　　　　　/38

第四章　色彩的性格与象征意义　　　/45
　　一、红色　　　　　　　　　　　/46
　　二、橙色　　　　　　　　　　　/49
　　三、黄色　　　　　　　　　　　/51
　　四、绿色　　　　　　　　　　　/55
　　五、蓝色　　　　　　　　　　　/58
　　六、紫色　　　　　　　　　　　/61
　　七、黑色　　　　　　　　　　　/63
　　八、白色　　　　　　　　　　　/65
　　九、灰色　　　　　　　　　　　/67

第五章　色彩的心理效应　　　　　　/69
　　一、色彩的冷暖感　　　　　　　/70
　　二、色彩的味觉感　　　　　　　/71
　　三、色彩的季节感　　　　　　　/73
　　四、色彩的轻重感　　　　　　　/75
　　五、色彩的软硬感　　　　　　　/75
　　六、色彩的空间感　　　　　　　/76
　　七、色彩的华丽与朴实感　　　　/77
　　八、色彩的兴奋与沉静感　　　　/78
　　九、色彩的亲切感与疏远感　　　/79
　　十、色彩的庄重感与活泼感　　　/80

第六章　色彩的形式美法则　　　　　/81
　　一、对称与均衡　　　　　　　　/82
　　二、色彩的呼应　　　　　　　　/85
　　三、节奏与韵律　　　　　　　　/89
　　四、色彩的比例关系　　　　　　/91

第七章　设计色彩的表现方法　　　　/95
　　一、设计色彩的归纳表现　　　　/96
　　二、色彩肌理表现　　　　　　　/103
　　三、设计色彩的采集方法　　　　/111

第八章　色彩在设计领域中的运用　　/117
　　一、设计色彩在视觉传达设计中的运用　/118
　　二、设计色彩在环境艺术设计中的运用　/120
　　三、设计色彩在其他设计领域中的运用　/122

参考文献　　　　　　　　　　　　　/124

Color and Design

第一章
色彩概述

秀丽的自然风光、葱郁的花草树木、亮丽的鸟兽羽毛，色彩以它独特的魅力把我们赖以生存的大自然装扮得色彩缤纷、五光十色。大自然中万物都有其独特的色彩，人们的视觉功能对色彩有着独特的敏感性，可以充分感受大自然这个色彩世界的美丽。

观察我们身边的物体时，最先带给我们强烈视觉感受的是物体本身的色彩，其次是物体本身的形态。色彩不仅能引起人们的心理感觉，也能使人们产生各种不同的情感变化和想象。不同的色彩配置可以形成热烈、兴奋、欢庆、喜悦、华丽、富贵、文静、典雅、朴素、大方等不同的情调。色彩搭配的形成结构与人们心理的形成结构相对应时，人们将感受到色彩和谐的愉悦。

色彩与我们的生活密切相关，有着千丝万缕的联系。生活中无处不闪烁着色彩的光芒，人们的生活器具都被赋予了色彩。在物质文明和精神文明高度发展的今天，对色彩语言的运用和追求越来越广泛。城市建设的规划，室内外装饰装修，日常生活环境、工作环境和公共环境的色调配置，城市交通工具及道路的标牌，城市夜晚的霓虹灯，人们穿着的服饰、使用的家电产品以及很普通的日常生活用品，都离不开色彩的设计，如图1-1至图1-6所示。

图1-1　大自然色彩（一）

图1-2　大自然色彩（二）

图1-3　景观建筑色彩

图1-4　室内色彩

图 1-5 展示色彩

图 1-6 包装色彩

一、色彩的产生

著名物理学家牛顿在 1666 年进行了著名的色散实验,他在漆黑的房间的窗户上开了一条窄缝,一束白光通过缝隙照射在事先挂好的三棱镜上,穿过三棱镜的白光被折射成由鲜艳的红、橙、黄、绿、青、蓝、紫等色光组成的光谱,跟雨过天晴时出现的彩虹一样。同时通过实验,我们发现七色光束如果再通过一个三棱镜还能还原成白光。由三棱镜分解出来的色光光谱,如果用光度计测量,就能得到各个色光的波长,如图 1-7 所示。

牛顿的色散实验也说明,色彩实际上就是不同波长的光刺激人的眼睛所产生的一种视觉反映。在一定波长范围内的光刺激人眼所产生的色彩感觉是不一样的,如波长在 400～450 nm 范围的光是紫色;波长在 450～500 nm 范围的光是青蓝色;波长在 500～570 nm 范围的光是绿色;波长在 570～590 nm 范围的光是黄色;波长在 590～610 nm 范围的光是橙色;波长在 610～700 nm 范围的光是红色,如图 1-8 所示。

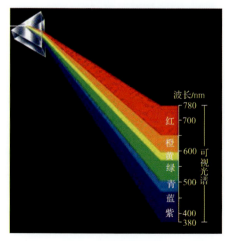
图 1-7 色散实验

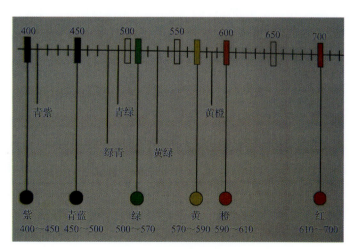
图 1-8 色光波长示意图

色彩的物理性质是由光波的波长和振幅两个因素决定的,光波的长度决定色相的差别,而振幅的不同决定相同色相的不同明暗差别。

二、感知色彩的条件

通过科学实验证明,人类要比较准确地感知色彩则必须同时具备以下几个条件:

1. 要有光的存在

没有光我们就没有办法感知色彩。光有自然光(如太阳光和月光)和人造光(如灯光)两种。白天,我们能看到物体的色彩,能够准确地感知五彩斑斓的世界,但在漆黑无光的夜晚我们就没有办法感知物体的色彩,当在漆黑的夜晚打开灯光后,便能感知物体的色彩了。因此,要准确地感知物体的色彩,必须有光的存在。

2. 正常的视觉

要想准确地感知物体的色彩,需要我们具备正常的视觉感官,色盲和色弱的人是无法准确感知物体的色彩的。

3. 客观存在的物体

我们要感知一个物体的色彩的前提是,所要观察的物体是客观存在的,不是虚无缥缈、不可感知的。

4. 色彩差异

两个物体色彩之间只有存在一定的色彩差异我们才能准确地感知到。如同样款式的两个玻璃杯,一个玻璃杯里面装红酒,另外一个玻璃杯里面装深红色水粉颜料,你能准确分辨吗?

三、设计色彩的概念

色彩作为现代视觉设计的重要因素,在物理上、生理上和心理上能够极大限度地影响人们的心理,是最活跃、最具冲击力的表现元素。设计色彩是设计者主观意识的产物,是从具象写生色彩、客观写实色彩等自然色彩过渡到意象色彩、主观情感表现性色彩、装饰性色彩的应用与表现。它是色彩感性形象与理性意念的融合,是对现实世界的色彩重构,是在认识事物时透过表面色彩看本质。我们要更具体、深刻地研究事物的色彩内在美,并了解色彩的组成要素。

四、设计色彩的特征

(一)设计色彩的客观性

设计色彩作为现代社会的产物,具有一定的社会性和客观性,它是体现民族文化精神,不受自然色彩规律约束的一种新的色彩秩序,是现代设计中重要的视觉元素。设计色彩在满足人们物质需求与美化生活的同时,给我们提供了独特的精神享受。设计色彩受市场、地域、文化、材料、工艺等条件的制约,具有一定的客观性。它作为设计作品有力的表现形式,代表着一定的文化特征,不允许有明显的个人情感倾向,一切色彩的应用都要考虑到客户的需求和时代的特征。

1. 信息传达的客观性

设计色彩在表达设计师的内心感受的同时必须符合大众的审美需求,满足客观的市场需求,以商品信息的有效传达为目的,从而刺激消费,因此色彩要简洁明了,具有明确的指向性。如食品包装设计中,食品包装往往以该食品的摄影照片为素材,进行真实的色彩表现,这就要求图片的色彩不仅能够真实地反映客观事物,还要符合受众的生理需求与心理需求,才能起到良好的视觉传达效果,如图1-9、图1-10所示。

图1-9 食品包装设计(一)

图1-10 食品包装设计(二)

2. 应用领域的客观性

设计色彩强调以符合实际应用为前提,要符合不同设计领域的标准,能够适应不同行业的规范,从而实现商品的市场价值和使用价值。首先,不同的设计领域一般具有不同的色彩应用规范,

比如,书籍装帧设计要求色彩要符合文章的内涵,包装设计要求色彩要有较强的视觉冲击力,VI 设计要求色彩要符合企业文化特征,环境艺术设计要求色彩要适应人的空间居住情感需求,服装设计要求色彩必须引领时代潮流,产品设计要求色彩必须适应产品使用功能。其次,不同行业领域对色彩的应用也有一定的规范,比如,医药卫生领域要求色彩以满足人们对健康、安全的心理需求为主,科技领域要求色彩以满足人们对科学和真理的追求为中心,军事领域要求色彩以作战时的策略和环境保护需求为目的。这些不同行业领域的客观因素,约定了设计色彩不同的应用标准,同时也对我们进行色彩设计提出了客观的要求,如图 1-11 至图 1-16 所示。

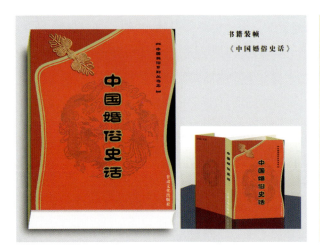

图 1-11　书籍装帧设计

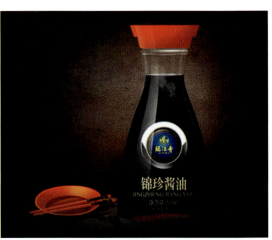

图 1-12　包装设计

图 1-13　服装设计

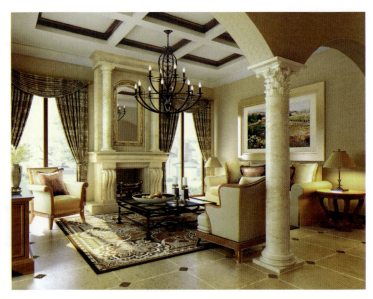

图 1-14　室内设计

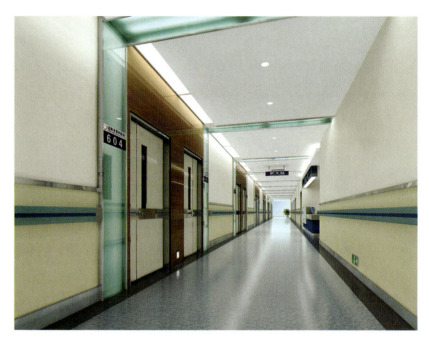

图 1-15　医院色彩设计

图 1-16　蓝色科技色彩

(二)设计色彩的功能性

色彩与空间、形态、材料、地域、民族等密切相关,所以我们在使用色彩时要注意色彩的功能性。功能性的发挥可以使色彩充分体现审美特征,吸引大众的视线,得到社会认可。设计色彩的功能目前已经在人类的生活、生产的各个领域中体现出来。

1. 色彩的审美功能

人类从发现色彩、认识色彩到使用色彩,经历了一个漫长的历史时期,设计色彩的审美功能在原始社会就已经出现了,中国的彩陶艺术品和壁画艺术就很好地印证了这一点。色彩被认为是大自然的一种神秘力量,成为人类认识自然本质的重要途径。

在我国的民间传统艺术中,色彩的应用无处不在,例如:剪纸艺术的色彩表现以红色为主,色彩喜庆张扬而富有个性,如图 1-17 所示;泥塑作品色彩往往也比较鲜艳醒目,如图 1-18 所示;在皮影艺术和戏曲艺术中,色彩更是做了主观的夸张,如图 1-19 和图 1-20 所示。为了表现不同的审美取向,人们对色彩有了约定俗成的认识,红色寓意着喜庆、吉祥如意,绿色寓意万年长青,民间艺术中还有"红红绿绿,图个吉利"的设色口诀,这些都是人们在长期的生活和劳动中总结出来的色彩情感和审美标准。

在现代产品设计中,企业在设计和生产商品时,要认真研究商品的功能性,使商品色彩传达的理念与功能一致。同时,商品的色彩要符合特定消费人群的审美需求,例如:男性比较喜欢冷调、偏暗的色彩,如图 1-21 所示;女性比较喜欢暖调、明快、柔美的色彩,如图 1-22 所示。

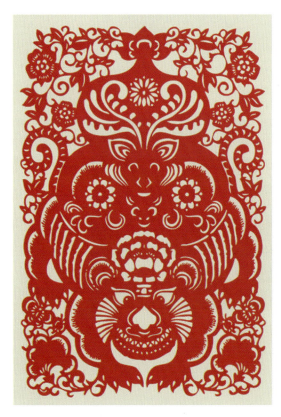
图 1-17　剪纸艺术色彩

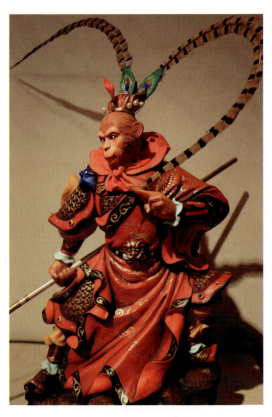
图 1-18　泥塑艺术色彩

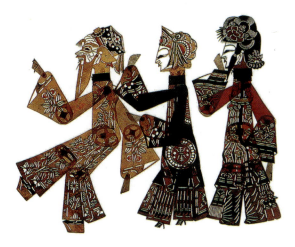

图 1-19　皮影艺术色彩

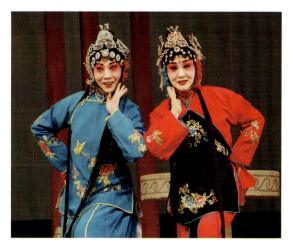

图 1-20　戏曲艺术色彩

图 1-21　男性商品色彩

图 1-22　女性商品色彩

2. 色彩的象征功能

色彩的象征功能是通过色彩与形象的相互配合来表达某种特定的含义与用途的,如:中国邮政、农业、林业和军事等行业习惯使用绿色,象征着顺利、健康、环保、和平等;喜庆的节日经常使用红色装饰和点缀,象征着热烈、喜庆、吉祥等,如图1-23所示。医院更是用不同的颜色来区分岗位,如护士着装粉红色居多,代表服务温馨舒适、细心周到;医生穿着白色大褂,寓意治疗顺利成功等,如图1-24所示。

色彩的象征功能在语言、生活、绘画、设计中具有不同的象征意义。如在中国古代,黄色象征着至高无上的权力和地位,所以中国古代宫殿(见图1-25)、皇帝的服装和使用的器具等使用明黄色。黄金由于材质、加工工艺、色彩的独特性,历来被人们当作重要的装饰品,象征财富和身份。由于黄色容易让我们联想到柠檬、香蕉、梨子等水果,容易引起人们的食欲感,所以黄色还被广泛运用到食品包装设计(见图1-26)和餐饮空间设计中;在标志设计中,黄色具有危险警示的象征功能,比如在交通标牌中,黄色具有禁止的寓意;在广告设计中,黄色具有提示性与权威性;在绘画中,黄色又代表着阳光、希望、光明、辉煌。

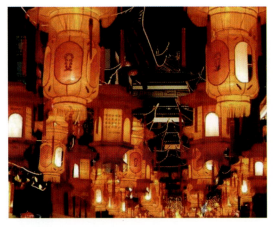

图 1-23　节日喜庆色彩

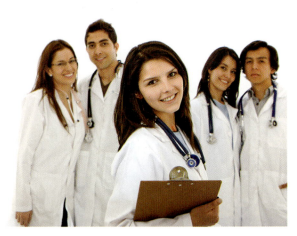

图 1-24　医疗救护色彩

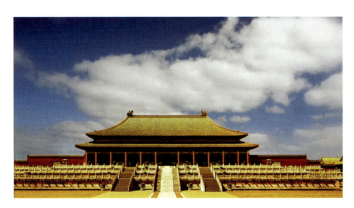

图 1-25　宫殿色彩

图 1-26　食品包装色彩

3. 色彩的警示功能

色彩作为现代设计的重要视觉元素,能够在瞬间吸引人们的视线,利用色彩的注目性和识别性向人们告知注意、警告等特殊信息。如"严禁吸烟""禁止烟火""急转弯"等危险信息必须使用最醒目的色彩和最准确的图形符号来加以警示。

4. 色彩的保护功能

色彩的隐藏性能和阻光性能对物体起到很好的保护作用,如迷彩服的色彩搭配与丛林、山野等自然环境色彩非常相近,可以对野外作战部队起到很好的隐蔽和伪装作用,所以陆军服装、生活用品、武器装备(见图 1-27)的色彩大量使用迷彩色就是这个原因。用茶色玻璃瓶包装啤酒、酱油(见图 1-28)、醋等食品可以防止液体遇到强光而产生化学反应,从而起到保护食品安全的作用。

设计色彩作为艺术设计专业重要的专业基础课,一直受到各级各类艺术院校的高度重视。然而,怎样才能使我们的学生在有限的课时内,受到系统、正规、有效的设计色彩训练,并通过这些系统训练,真正掌握设计色彩的规律和要领,切实提高学生必须具备的色彩素养,是我们应该认真思考和努力解决的问题。系统地、科学地认真学习和研究设计色彩的基本规律,熟练掌握设计色彩基

图 1-27　陆军武器装备色彩运用

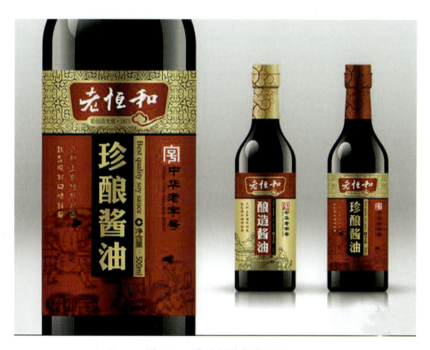

图 1-28　酱油包装色彩运用

本理论与表现技巧,对于每一个艺术设计专业的学生来讲,显得尤为重要。

　　以产品设计中的色彩处理为例,它既要考虑产品如何充分利用材料的本色和表面处理的本色选择最适当的颜料、涂料、染料,又要选择最理想的色彩处理工艺,使之与造型、材料、功能、审美心理相宜,还要表现出某种个性风格。而在视觉传达设计中,色彩的运用同样重要,它是一切视觉传达媒介引起受众注意、记忆、理解乃至认同、信任的关键因素。

　　色彩在设计中不仅能通过具体的色相、明度、纯度等有效传达产品的品格与性质,而且还可以利用色彩心理、色彩感情,创造丰富的联想,为产品的认知功能、使用功能、审美功能提供最直接的

支持。色彩在相当程度上能够左右人类的情绪乃至改变人类的生活方式。优秀的设计一定是自觉地、巧妙地发挥色彩的魅力与力量的设计,是色彩与造型的完美结合。设计色彩不仅能因为色彩而增加产品自身的附加值,同时还能不断提升产品本身的审美品位。

设计色彩作为一门年轻课程,具有为设计服务并且指导设计的作用。随着现代社会科技的进步与发展及东西方文化的进一步融合,设计色彩具有了世界性和共通性。色彩的传播以大众审美为标准,以材料为表现形式,以传播手段为媒介,越来越多地被从事设计工作的设计师们所重视。

第二章
色彩的基础知识

一、色彩的种类

(一) 自然色彩

我们生活的大自然是五光十色、精彩纷呈的,色彩赋予世界万物以生命,有蓝天白云、青山绿水、火红的太阳、湛蓝的湖水、皑皑的白雪等。大自然是我们获得色彩感性资料的来源,是不依照我们的意志为转移的客观存在的自然现象。自然色彩还会随着时间的推移和季节的转变而变化。自然色彩是我们学习与运用的工具与典范,它具有一种神奇的配色规律,值得我们去学习和研究,如图 2-1、图 2-2 所示。

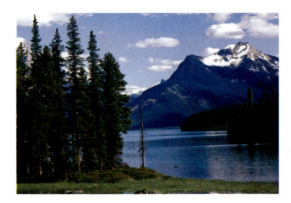
图 2-1　自然色彩(一)

图 2-2　自然色彩(二)

(二) 人造色彩

随着现代科学技术的快速发展,人们创造出了丰富多彩的人造色彩。人造色彩具有丰富的肌理表现,比如丝绸的色彩具有光泽润滑的视觉效果,人造水晶石则晶莹剔透、光彩照人,人造大理石则图案丰富、色彩逼真。这些人造色为我们人类生活带来了无尽的享受,是对自然色彩的一个有效补充,满足了人们日益增长的审美需求,让我们生活的世界变得更加美好,如图 2-3、图 2-4 所示。

图 2-3　人造色彩(一)

图 2-4　人造色彩(二)

(三)意象色彩

所谓意象,就是客观物象经过创作主体独特的情感活动创造出来的一种艺术形象。意象色彩相对于自然色彩和人造色彩,是一种具有主观思想意识倾向的色彩表达。人们对色彩的认识是通过眼睛感知的,眼睛只能看到色彩的物理现象,而人的心灵中的"意"却需要借助色彩来表达寓意和情感。在这个五彩斑斓的世界里,色彩的"意"是设计的本质表现,具有个性化、时尚化、不可复制性,同时也是设计者与观众交流的目的和手段。

(四)无彩色和有彩色

1. 无彩色

无彩色是指白色、黑色和由白色与黑色调和形成的各种不同深浅的灰色。无彩色按照一定的变化规律,可以排成一个系列,由白色渐变到浅灰、中灰、深灰到黑色,色度学上称此为黑白系列。黑白系列中由白到黑的变化,可以用一条垂直轴表示,一端为白,一端为黑,中间有各种过渡的灰色。纯白的物体是理想的完全反射的物体,纯黑的物体是理想的完全吸收的物体。现实生活中并不存在纯白与纯黑的物体,颜料中采用的锌白和铅白只能接近纯白,煤黑只能接近纯黑。无彩色只有颜色的一种基本性质——明度。它们不具备色相和纯度的属性,即它们的色相与纯度在理论上都等于零。色彩的明度可用黑白度来表示:愈接近白色,明度愈高;愈接近黑色,明度愈低。黑与白作为颜料,可以调节物体色的反射率,使物体色提高明度或降低明度。无彩色在设计中有着重要的色彩调和作用,在一种颜色里加入白色,就会提高明度而降低纯度,加入黑色就会降低明度和纯度。无彩色在现代设计领域中运用非常普遍,一般与有彩色搭配使用,也可以单独使用,如图 2-5、图 2-6 所示。

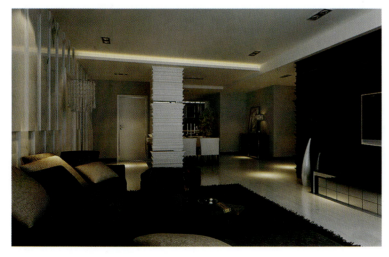
图 2-5　无彩色在室内设计中的运用

图 2-6　无彩色在平面设计中的运用

2. 有彩色

有彩色是指可见光谱中的红、橙、黄、绿、青、蓝、紫七种基本色及它们之间相互调和或有彩色与无彩色进行调和而来的混合色。七种基本色之间不同量的混合以及基本色与黑、白、灰色之间不同量的混合，会产生出成千上万种有彩色，如图2-7、图2-8所示。

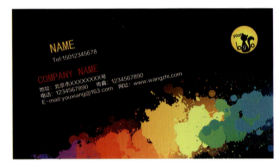

图2-7　有彩色名片设计（正面）

图2-8　有彩色名片设计（背面）

在现代设计作品中，一部分设计作品以无彩色为主，以有彩色为辅进行色彩搭配；另一部分则以有彩色为主，以无彩色为辅进行色彩搭配。当然，在设计作品中，无彩色和有彩色也可以独立使用。

二、色彩相关概念

（一）原色

原色是指不能用其他色料调配出来的颜色。经过试验，我们发现有三种颜色不能用其他颜色调和出来，这三种颜色分别是玫瑰红、柠檬黄、湖蓝。我们习惯把这三种颜色称为三原色，三原色亦称一次色或纯色。三原色是色彩中最纯正、鲜明、强烈的基本色，我们可以用三原色调配出各种色相的丰富色彩，如图2-9所示。

（二）间色

间色是指三原色中任何两种色彩相互调和而来的色彩，如图2-9所示，亦称二次色。间色的配色过程如下：

红色＋黄色＝橙色

红色＋蓝色＝紫色

黄色＋蓝色＝绿色

（三）复色

复色是指原色与间色调和或者间色与间色调和而成的色

图2-9　三原色和间色

彩,也叫三次色。在色彩实际应用中,很少直接使用原色,大部分色彩都是经过调配混合产生的各类间色或复色。复色的调配方式较多,大致有以下五种:

(1)三原色适当混合调配,每种原色所占比例不同,可调配出不同的复色。

(2)两种间色混合能调配出复色,复色纯度不高,但具有沉稳的视觉效果。

(3)原色与深灰色混合,所得到的复色明度和纯度较低。

(4)间色与深灰色混合,所得到的复色明度和纯度较低。

(5)原色与其补色混合,如红色与绿色、黄色与紫色、蓝色与橙色混合得到的复色。

在画面的色彩搭配上要注意:原色是鲜艳强烈的,间色是比较温和的,复色是比较沉稳的。各类间色与复色的补充搭配,能形成丰富的画面效果。在感觉画面色彩搭配不和谐时,特别是颜色对比强烈刺眼时,使用复色能够起到缓冲与和谐画面色彩的重要作用。

(四)对比色

对比色是指在色轮表中两个颜色之间互为120°左右的色彩对比关系。对比色搭配能给人一种比较强的视觉冲击效果。图2-10所示的室内设计效果图的色彩就大胆地使用了对比色搭配,如红色、黄色、蓝色三个颜色两两互为对比色,这样的色彩搭配给人一种较强的视觉冲击力。

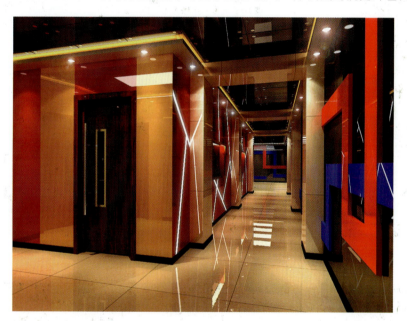

图2-10　对比色在室内设计中的运用

(五)补色

补色是指一个原色与另外两个原色混合而成的间色之间的关系,如红色与绿色、黄色与紫色、蓝色与橙色均为补色关系。在色轮表中,我们习惯把两个互为180°的颜色称为补色关系。互补色相互搭配使用时,它们呈现出最强烈的对比、排斥和对立的现象,因而产生出色彩艳丽的跳跃效果。在设计作品中运用补色搭配常常能引人注目,强烈的色彩对比使设计充满活跃风格和富有朝气活力。但是,使用补色搭配一定要注意两个互补色彩的面积大小,如果两个颜色面积相当,由于强烈

的对比,两者势均力敌,容易产生不协调的对比效果。"万绿丛中一点红",就说明了补色色彩的面积大小对比的重要性。

在对色彩的观察中我们感受到,补色对比的情况是普遍存在的,每一个颜色都有与其相对应的补色。如一座白色房屋,夕阳光线投射在受光面,白墙呈明亮的红橙色。未受夕阳光辉照射的背光面的白墙,与受光面的色彩联系起来观察时,必会产生橙红色的补色因素——青绿色,但这种橙红色与青绿色的色彩明度、纯度,都不会是色相环中所显示的色相,而是根据具体环境中的实际情况反映出来的。补色对比关系除了运用在绘画领域外,在设计领域也被广泛运用,并取得了良好的视觉效果。如图 2-11 所示,该幅油画作品大面积使用了灰紫色与浅黄色的补色搭配,在色相、明度、纯度方面对比鲜明,给人一种强烈的视觉冲击力和良好的视觉效果。如图 2-12 所示,摄影师具有较强的色彩感知能力和捕捉能力,该幅摄影作品是以蓝色调为基调,搭配了鲜艳的橙色,两者互为补色,在蓝色的衬托下,橙色的灯光更加鲜明。同时,蓝色与橙色既是补色关系,也是冷暖关系对比最强的一组色彩,所以该幅摄影作品成了一幅优秀的摄影作品。

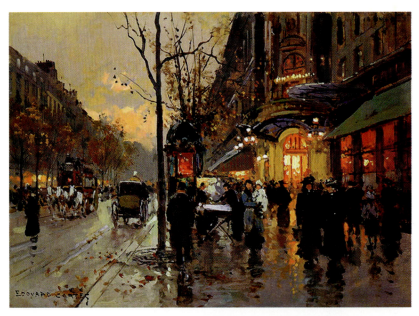

图 2-11　补色对比在绘画作品中的运用

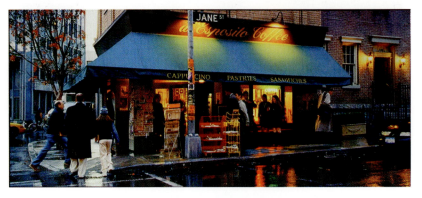

图 2-12　补色对比在摄影作品中的运用

三、色彩的三属性

有彩色系的颜色具有三个基本属性,即色相、明度、纯度,在色彩学上也称为色彩的三大要素或色彩的三属性。

(一)色相

色相——色彩所呈现出的相貌。色相是区分不同色彩的主要依据,是色彩最重要的特征。色相差别是由光波波长的长短不同产生的,色彩的相貌是以红、橙、黄、绿、青、蓝、紫为基本色相,并形成一种秩序美感,这种秩序可以通过色相环来体现,如图2-13所示。图2-14所示为色彩斑斓的雨伞。

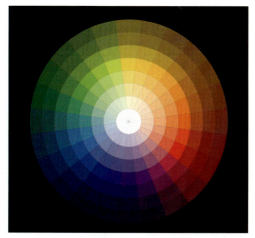
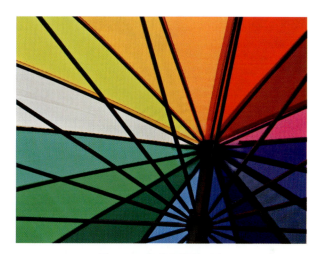

图2-13　色相环　　　　　　　　　　图2-14　色彩斑斓的雨伞

除无彩色不具备色相属性以外,所有有彩色都是具有色相属性的,不同类颜色色相不同,即便是同一类颜色也能分为几种色相,如红颜色可以分为粉红、朱红、大红、玫瑰红、深红等。据统计,人的眼睛可以分辨出约180种不同色相的颜色。

色彩学家将色相以环状形式排列,以五色或者八色为基本色,以间色类推分别有12色、14色、24色等色相环。例如:美国孟塞尔色相环是以红、黄、绿、蓝、紫五种色彩为基础做出的100色相环,如图2-15所示;日本色彩研究所则以红、橙、黄、绿、蓝、紫六种色彩为基础做出了24色相环,如图2-16所示。

(二)明度

明度——色彩的明暗程度,也称亮度或者深浅度。在无彩色系中,明度最高的色彩是白色,明度最低的色彩是黑色,中间存在一个从亮到暗的灰色系列。在有彩色系中,由于不同色彩在可见光谱中的位置不同,黄色明度最高,处于光谱的中心位置,紫色明度最低,处于可见光谱的边缘。在任何一个有彩色中调入白色,调和后得到的混合色明度就会提高,调入的白色分量越多,明度就越高。在任何一个有彩色中调入黑色,调和后得到的混合色明度会降低,调入的黑色分量越多,明度就越低。为了提高或者降低某个颜色的明度,除了加入白色或者黑色之外,还可以根据色彩的冷暖和纯

度的要求，调入其他较明亮的颜色来提高明度，或者调入其他较暗的颜色来降低明度。图 2-17 所示为色彩明度变化示意图。图 2-18 展示了色彩明度推移构成。

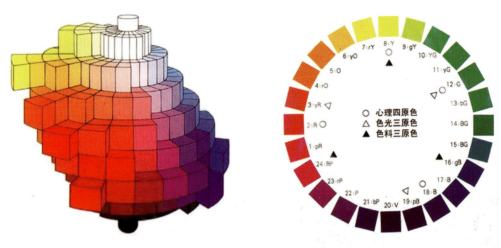

图 2-15　美国孟塞尔色立体　　　　图 2-16　日本 PCCS 立体水平剖面上表示 24 种基本色

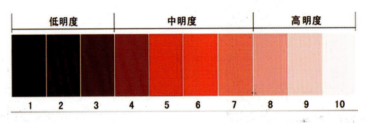

图 2-17　色彩明度变化示意图

图 2-18　色彩明度推移构成

(三)纯度

纯度——色彩的鲜艳程度,也称饱和度或彩度或鲜度。色彩的纯度高低,是指色彩的色相感觉明确或含糊、鲜艳或混浊的程度。在有彩色中,纯度最高的色彩就是三原色(即玫瑰红、柠檬黄、湖蓝)。具有高纯度色相的色彩,加入白色或者黑色,在提高或者降低明度的同时都可以降低它们的纯度。如果加入其他中性灰色,也会降低它们的纯度,加入的颜色越多其纯度越低。从科学的角度看,一种颜色的鲜艳度取决于这一色相发射光的单一程度。人眼能辨别的有单色光特征的色,都具有一定的鲜艳度。不同的色相不仅明度不同,纯度也不相同。一般来说,纯度高的色彩明确艳丽,容易让人视觉兴奋;含灰色等中纯度的色彩基调丰满,柔和而又沉静,能使我们的视觉持久关注。

图 2-19 所示为色彩纯度变化示意图。

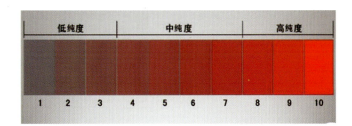

图 2-19　色彩纯度变化示意图

根据色相环的色彩排列,相邻色相的色彩混合,所得混合色的纯度基本不变(比如黄色与相邻红色混合所得的橙色),对比色相混合,最易降低纯度成为灰暗的色彩。有了纯度的变化,才使世界上有如此丰富的色彩。

降低色彩纯度的四种方法:

(1)加入白色:纯色中加入白色,在提高明度的同时也降低了纯度,使得色彩色相也发生了变化,整体色调变得具有光亮感、优雅感。

(2)加入黑色:纯色中加入黑色,在降低明度的同时也降低了纯度,使得色彩色相也发生了变化,整体色调变得沉着、幽暗、冷静。

(3)加入灰色:纯色中加入灰色,会使颜色变得浑厚、含蓄。明度相同的灰色和纯色混合,可得到相同明度、不同纯度的含灰色,具有柔和、柔弱的特点。

(4)加入补色:在纯色中加入对应的补色,可以有效地降低色彩的纯度,一定比例的互补色互相调和可以得到灰色,如黄色和紫色调和可以得到黄灰色或者紫灰色。互补色调和后再加入一定量的白色,则可以调和出非常漂亮的浅灰色。

四、色彩的混合

(一)色光混合

不同的色光同时照射到一起,能产生一种新的色光,并随着不同色光混合量的增加,混合色光

的明度也会随之提高。色光混合的越多,明度越高,越显得明亮,越接近白色光。色光混合的效果是由人的视觉器官来完成的,因此也是一种视觉混合。色光混合的结果是色相的改变、明度的提高,因此色光混合也称为加色混合。色光混合被广泛运用于舞台灯光照明设计、影视设计和电脑设计等领域。

1. 色光的三原色

色光的三原色是橙红色光、黄绿色光和蓝紫色光。三原色光混合相加得到白色光,如图 2-27 所示。

2. 色光的三间色

色光的三间色是黄色光、品红色光和青色光,如图 2-20 所示。

橙红色光＋黄绿色光＝黄色光
橙红色光＋蓝紫色光＝品红色光
黄绿色光＋蓝紫色光＝青色光

3. 色光混合的运用

色光混合一般用于舞台照明和摄影,如图 2-21 所示。

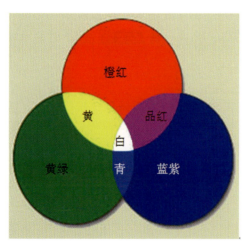

图 2-20　色光混合

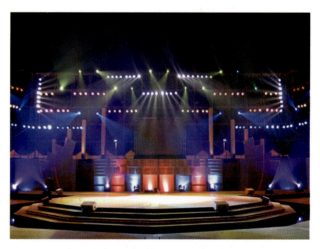

图 2-21　色光混合在舞台灯光照明设计中的运用

(二)色料混合

色料混合是指两种或者两种以上的色料混合在一起后产生新的色料,混合后的新色料不但色相发生了改变,而且明度和纯度都会降低。色料混合的越多,得到的新色料的明度和纯度就越低。因此色料混合也称为减色混合,色料混合被广泛运用在绘画、设计、染色、印刷中的色彩调和方面。

(三)空间混合

空间混合也称中性混合,它是将两种或两种以上的颜色穿插、并置在一起,置于一定的视觉空

间之内,能在视觉上造成混合的效果。欧洲中世纪的教堂玻璃镶嵌画就是充分运用了色彩的空间混合原理创造出来的光彩绚丽、震撼人心的艺术佳作,如图2-22所示。在绘画方面,印象派画家充分运用空间混合的原理,将色彩在画面中并置,开创了"点彩"绘画技法。现代的网点印刷技术也运用了色彩空间混合原理,借助大小疏密的原色点混合出色彩丰富的视觉形象,如图2-23所示。

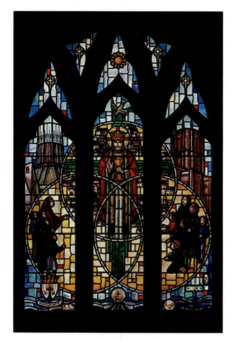
图2-22　教堂玻璃镶嵌画

图2-23　网点印刷画面

(四)时间混合

在人类社会漫长的历史发展长河中,颜色和时间这两个看似相隔很远的概念早就被赋予了千丝万缕的联系,无论是我们中国传统的风俗习惯,还是文学诗词,都可以从中找到颜色和时间紧密结合在一起的影子。在民间,丧家通过穿着不同颜色的服饰和张贴不同颜色的春联来表达对逝者的哀思和表明丧期的进程。如在治丧期间,男性亲属戴白色的孝帽,穿白色的孝服,女性亲属散发头扎白布,穿孝袍;治丧以后,男性只穿白色孝鞋或者黑鞋上敷白布,女性头扎白头绳。丧期过后第一个春节门上不贴对联,可糊白纸,不走亲戚;第二个春节贴蓝色对联;第三年丧期服满,可贴红色对联。这种色彩与时间紧密结合的方式不仅寄托了生者对逝者的哀思之情,同时也向外界传递一种信息。

在国外也存在着用特定的颜色表示特定的时间和习俗的例子,比如欧洲国家习惯用色彩来表示时间,如白色或银白色表示星期一,红色表示星期二,绿色表示星期三,紫色表示星期四,蓝色表示星期五,黑色表示星期六,黄色或金黄色表示星期日。在泰国,人们甚至喜欢按照代表星期的色彩来穿戴相应色彩的服饰。

随着时代的进步和发展,色彩不但与时间有着紧密的联系,而且在部分工作领域我们还习惯用色彩来区分职业或者工作岗位的不同。如在工厂上班的工人,其服装一般是蓝色工作服,这些工人也被称为蓝领阶层;在写字楼上班的知识分子,其服装一般是白色衬衫,黑色西服,这些工作人员也

被称为白领阶层。

　　另外,很多较大的企业或者单位用不同颜色的服装来区别不同的工作岗位,如人们改变了以往只将白色作为医护人员的专用服装色彩,在服装用色上进行了大胆的创新和改革,将手术医师的服装改成了绿色,护士的服装改成了粉红色或淡蓝色,门诊医生的服装继续保持白色,实现了运用服装色彩来区分工作岗位的功能。现代流行服装的色彩也有效地表现了时间性,在服装领域每隔一段时间都会流行一种款式、一种色彩或者一种面料,并且能够在世界各地流行和传播,成为一种时尚和潮流。

Color and Design

第三章
色彩的对比与调和

一、色彩对比

色彩对比是追求以色彩变化为目的的一种色彩搭配设计手段。没有对比,画面中的色彩就会缺少活力,也就没有画面中的强烈冲突点,使得画面因色彩单调、缺乏变化而失去感染力。

在设计色彩过程中,恰当地运用好色彩的对比手法,能增强作品的艺术表现力和有效深化作品的内涵。色彩对比主要以色彩的三要素对比为基本内容展开,主要包括色相对比、纯度对比、明度对比、面积对比、形状对比、同时对比和冷暖对比等。

(一) 色相对比

色相对比是指色彩因相貌之间的差异而形成的对比关系。色相,是视觉形成色彩知觉的重要因素,色相对比有利于人们识别色彩之间的形象差异,增强视觉对形象的判断力。色相对比的强弱是以色相环中两个色彩之间的间隔距离来确定的,色彩间隔距离近的是色相弱对比,色相间隔距离远的是色相强对比。

根据两个不同色相色彩在色相环上的距离远近关系,色相对比分为同类色相对比、邻近色相对比、类似色相对比、中差色相对比、对比色相对比和补色色相对比,如图 3-1 所示。

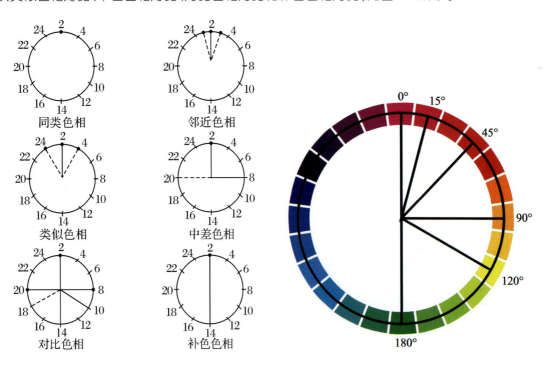

图 3-1 六种不同程度的色相对比

1. 同类色相对比

同类色相对比是指同一色相里的不同明度和纯度的色彩对比。这种色相对比,色相感显得单

纯、稳定、雅致、柔和、协调,不论总体色相倾向是否鲜明,调子都很容易和谐统一,如图 3-2、图 3-3 所示。

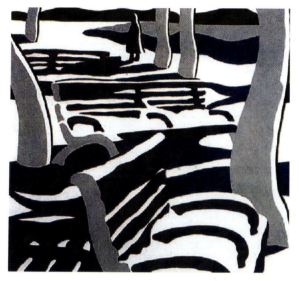

图 3-2　同类色相对比

图 3-3　人物形象设计　同类色相对比

2. 邻近色相对比

色相环上相邻两个颜色(间隔 15°左右)所形成的色相对比为邻近色相对比,这种色相对比非常微弱,有朦胧的色相差别感。如黄色与橙黄色、黄色与黄绿色、蓝色与蓝紫色、蓝色与蓝绿色等配色,显得和谐统一,但缺少对比,必须借助明度与纯度对比来弥补不足,如图 3-4、图 3-5 所示。

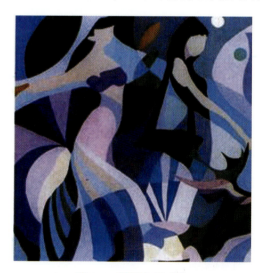

图 3-4　邻近色相对比

图 3-5　包装设计　邻近色相对比

如图 3-5 所示,该包装设计在色彩搭配上选用了典型的邻近色相对比,即使用了黄色、黄绿色、绿色三个主要颜色,整个设计色调搭配和谐统一,并且三个颜色有一定的明度和纯度对比。

3. 类似色相对比

在色相环上两个处于45°左右的色彩所形成的对比关系称为类似色相对比,如黄色与橙色、黄色与绿色等色相对比。类似色相因色相之间含有共同的色彩因素,色相比较单纯,对比差小,可以弥补邻近色相对比的不足,所以运用类似色相对比可以在统一中寻求变化,追求一种和谐典雅、柔和耐看的对比效果,如图3-6所示。

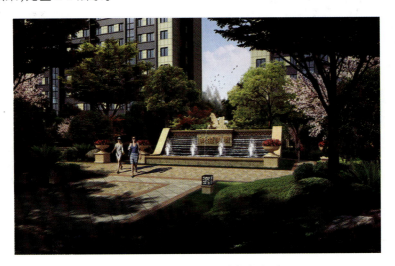

图3-6　各种绿色植物　类似色相对比

4. 中差色相对比

色相环上互为90°的两个颜色之间的色相对比称为中差色相对比,如绿色与橙黄色、红色与橙黄色等。其色彩对比视觉效果较强,同时也具有和谐统一性。如图3-7所示,该设计就运用了中差色相对比搭配,黄绿色与橙色搭配使用,色彩醒目鲜亮,你中有我,我中有你,画面和谐统一。

图3-7　平面设计　中差色相对比

5. 对比色相对比

色相环上互为120°左右的两个色彩的色相对比被称为对比色相对比。相对于类似色相对比，对比色相对比更加醒目、鲜明、丰富、强烈，是色相对比中的强对比，如红色与黄色、红色与蓝色、黄色与蓝色等。其对比具有饱满、华丽、欢乐、活跃的感情特点，容易使人感到兴奋和激动，如图3-8、图3-9所示。

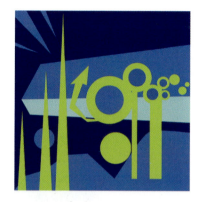

图3-8　对比色相对比

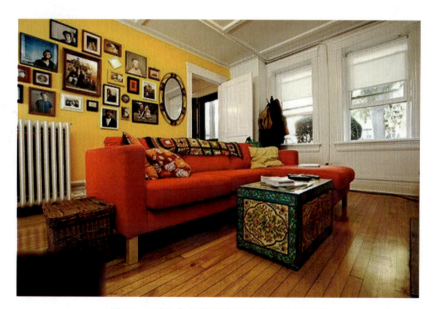

图3-9　对比色相搭配在室内设计中的运用

如图3-9所示，设计师在室内空间设计中大胆地使用了红色与黄色、黄色与蓝色等对比色相对比，并且与大面积无彩色中的白色、小面积的黑色搭配，使得红色和黄色更加鲜艳、醒目，具有较强的视觉冲击力。

6. 补色色相对比

补色色相对比是指色相环上两个互为180°关系的色彩对比，又称为互补色相对比。它是色相对比中最为强烈的一种对比，如红色与绿色、黄色与紫色、蓝色与橙色等。其色相感，要比对比色相

对比更完整、更丰富、更强烈、更饱满、更活跃、更生动、更富有刺激性。对比色相对比会让人觉得单调、不能适应视觉的全色相刺激的习惯要求，互补色相对比能克服这一缺陷，但它的短处是不安定、不协调、过分刺激，有一种幼稚的、原始的和粗野的感觉。要想把互补色相对比组织得倾向鲜明、统一与调和，配色技术的难度就更高了。互补色相对比适宜于远距离审美的设计作品，能在较短的时间内获得色彩的印象，如广告、标志、橱窗等。

黑色与白色是明度对比的极端，补色色相对比是色相对比的极端，三原色红色、黄色、蓝色与其三间色绿色、紫色、橙色组成的互补关系则是补色色相对比的三个极端，或者说是有彩色的终极对比。在有彩色中，黄色与紫色是明度对比的极端，红色与绿色是彩度对比的极端，橙色与蓝色则是冷暖对比的极端，如图3-10至图3-13所示。

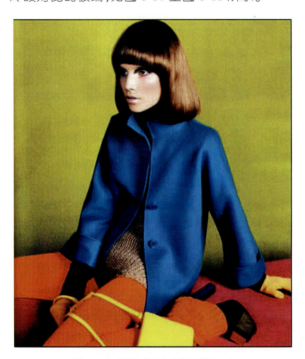

图3-10　补色色相对比运用（一）

图3-11　补色色相对比运用（二）

图3-12　补色色相对比运用（三）

图3-13　补色色相对比运用（四）

图3-13所示的儿童玩具设计，在色彩搭配中大量使用补色色相对比的色彩，因为这样的色相

强对比更能吸引儿童的注意力和刺激学生的视觉认知。

西方现代绘画作品和设计作品往往选择以对比色相对比为主，有时也会用到强烈的补色色相对比来体现画家或者设计师本人的主观审美情趣，如图 3-14 所示。中国民间艺术的色彩对比形式往往选择强烈的补色色相对比，在对比中追求和谐，如红色与绿色的搭配、黄色和紫色的搭配等，画面节奏感强，色块分明，对比强烈，效果明显，给人留下了深刻的印象，如图 3-15 所示。

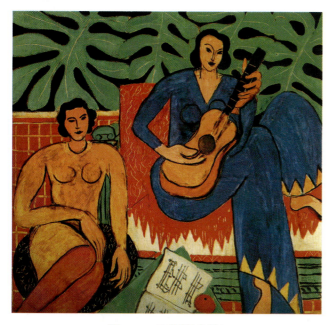
图 3-14　马蒂斯《音乐》

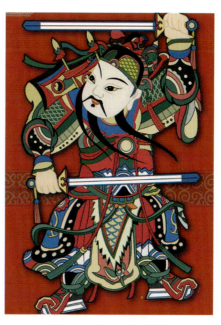
图 3-15　中国民间艺术

（二）纯度对比

一个鲜艳的红色和一个浑浊的红色比较，我们能明显感觉出它们在鲜浊上的差异，这种色彩性质上的对比，我们称之为纯度对比。

纯度对比不仅可以体现在同一色相不同纯度的对比中，也可体现在不同的色相的色彩纯度对比中。如在同一色相中，朱红色和深红色相比，朱红色的纯度更高一些；中黄色和土黄色相比，中黄色的纯度更高一些。在不同色相中，纯红色与纯绿色相比，红色的鲜艳度更高；纯黄色与纯绿色相比，黄色的鲜艳度更高。纯度高的色彩醒目，视觉效果强烈，如图 3-16 所示；纯度低的色彩含蓄模糊，不易引起人的注意，如图 3-17 所示。纯度高的色彩需要纯度低的色彩来衬托。

我们可以将色彩的纯度从灰至艳分成 11 个纯度色阶，即 0 至 10，其中 0 为无彩度的灰色，10 为纯色。其中：位于 0～3 色阶为灰调，灰调色彩具有随和、简朴的特点，处理不当会给人平淡无力、陈旧消极的感受；位于 4～6 色阶为中调，中调色彩具有柔和、文雅、中庸的特点；位于 7～10 色阶为鲜调，鲜调色彩具有强烈刺激、活泼快乐、热闹而又充满生机的特点，处理不当也会显得低俗、残暴和恐怖。

利用这一色阶，我们还可以获得纯度的强、中、弱三种对比效果。在纯度色阶上，当两色相间隔只有 0～3 个等级的对比属纯度弱对比，间隔 4～6 个等级的对比属纯度中对比，位于色阶上间隔 7～10 个等级的对比属纯度强对比，如图 3-18、图 3-19 所示。

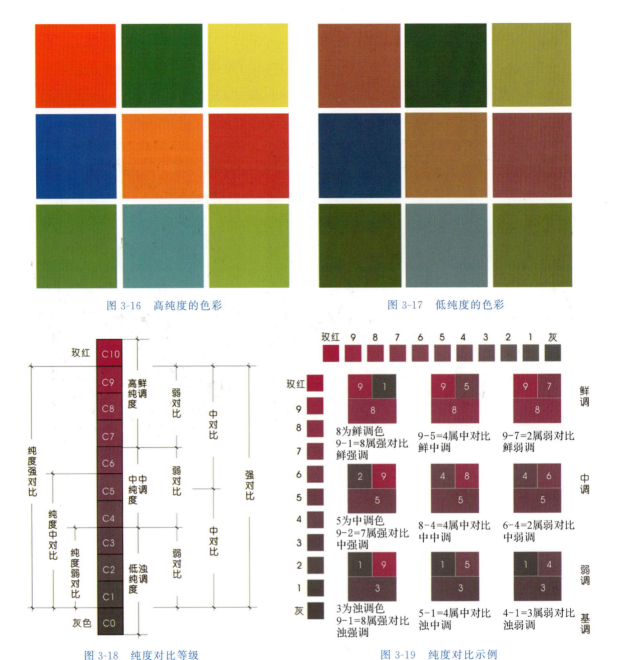

图 3-16　高纯度的色彩　　　　　　　　　图 3-17　低纯度的色彩

图 3-18　纯度对比等级　　　　　　　　　图 3-19　纯度对比示例

降低色彩纯度的方法：

(1)加入无彩色,即加入黑色、白色或者灰色。纯色＋黑色,明度降低,纯度降低;纯色＋白色,明度提高,纯度降低;纯色＋同明度的灰色,明度不变,纯度降低。

(2)加入该色的补色。纯色＋同明度的补色,明度基本不变,纯度降低。

(3)加入其他色彩。纯色＋同明度的对比色,明度基本不变,纯度降低;纯色＋同明度的另一色彩,明度基本不变,纯度降低。在改变一个颜色的纯度过程中,无论加入白色、灰色,还是黑色,都会在不同程度上使该色的冷暖倾向发生变化。

(三)明度对比

色彩之间因明度差别而形成的对比关系称为明度对比。明度差别越大,对比越强,视觉冲击力越强;明度差别越小,对比越弱,视觉冲击力越弱。明度对比是画面空间感、层次感、体积感的主要表现手段。一幅好的绘画作品或者设计作品在明度对比的表现上是比较鲜明的,了解一幅绘画作品或者设计作品明度对比是否强烈,可以将该作品还原成一幅黑白作品来进行评价。如图3-20(a)所示,将该室内设计效果图通过PS还原成黑白图片,我们还是能明显感受到设计师在色彩的明度对比上是经过认真思考的,有比较明显的黑、白、灰三个色调,如图3-20(b)所示。

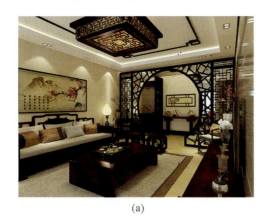 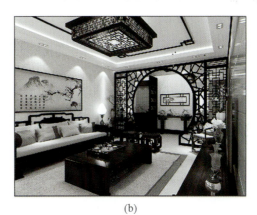

(a)　　　　　　　　　　　　　　　(b)

图3-20　色彩的明度对比

根据色彩的明度色阶,凡是明度在零度到三度的色彩称为低调色,低调的色彩给人浑厚、神秘、沉重的感觉;明度在四度至六度的色彩称为中调色,中调的色彩给人朴素、稳重、温和的感觉;明度在七度至十度的色彩称为高调色,高调的色彩给人轻快、明亮、透明、柔软的感觉。

色彩之间明度差别的大小决定了明度对比的等级:明度差别低于三级的对比称为短调对比(弱对比);明度差别在三至五级的对比称为中调对比(中对比);明度差别在五至九级的对比称为长调对比(强对比)。明度对比及其运用如图3-21至图3-24所示。

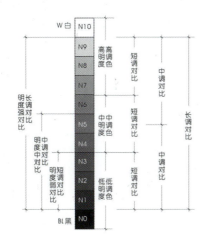 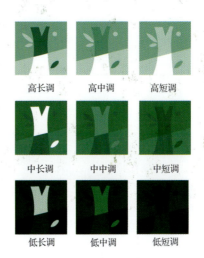

图3-21　明度对比等级　　　　　　图3-22　明度9调式对比

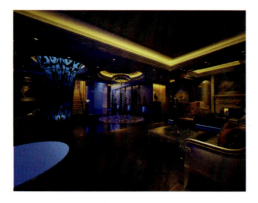
图 3-23　低长调明度对比设计

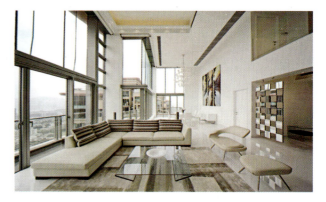
图 3-24　高短调明度对比设计

色彩的明度对比给我们提供了一个色彩搭配的重要规律：在色彩构成中，突出形态主要靠明度对比，因此要想使一个形态产生有力的影响，必须使它和周围的色彩有较强的明度差。反过来说，要想削弱一个形态的影响，就应该缩小它和背景色的明度差。这个规律也充分说明明度对比对视觉形态呈现的重要作用。

（四）面积对比

在同一视觉范围内，色彩面积的不同，会产生不同的对比效果。两个或者两个以上的色彩在画面中所占比重的大小会对整个画面产生较大的影响。一般来说，大面积的色彩对比如建筑、室内设计、展台、广告设计中的色彩，应该选择明度高、纯度低、色差小的配色，给人一种明快、和谐、持久的视觉效果，如图 3-25 所示；中等面积的色彩对比应该选择中等程度的色彩对比，如家具设计、服装设计等，可以引起人们在视觉上长时间的关注，如图 3-26 所示；小面积的色彩对比，如企业 LOGO、产品包装设计的色彩等，应该选择纯度高、对比强、色差大的对比，通过产生一种强烈的视觉冲击效果，引起人们的高度关注，如图 3-27、图 3-28 所示。

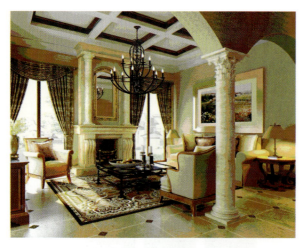
图 3-25　大面积色彩对比运用

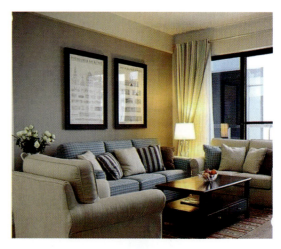
图 3-26　中等面积的色彩对比运用

当两个颜色以相等的面积比例出现时，这两个颜色就会产生强烈的冲突，色彩对比自然强烈；如果将比例变换为 2∶1，一方的力量削弱，整体的色彩对比也就相应减弱；当一方的色彩扩大到足

以控制画面整体色调时,另一方只能成为这一色调的点缀和陪衬,此时色彩的对比效果很弱,并转化为统一的色调,如图 3-29 所示。

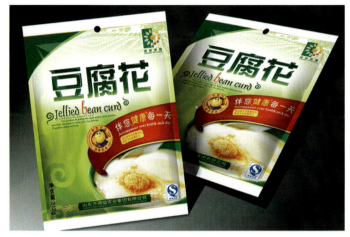

图 3-27　小面积色彩对比在产品包装设计中的运用

图 3-28　小面积色彩对比在企业 LOGO 设计中的运用

图 3-29　色彩面积对比

(五)形状对比

形状是色彩存在形象的重要形式,形状与色彩在人的心理上有近似的反响,当一个形状与某一色彩具有相同的心理作用时,它们就构成了表现方法的互补关系。如:正方形给人一种稳定、敦厚、有重量感的视觉感受,与红色的视觉特征相吻合;三角形具有的积极、锐利的特征,与黄色的刺激性、轻量感、明亮的特征相互吻合;蓝色与圆形一样,具有轻快、流动、通透的视觉效果;紫色与椭圆形一样,具有女性、柔美、神秘的特征。

在一幅设计作品中,图形色彩的聚集意味着底色的相对聚集,人们的关注程度就高,视觉冲击力强;而图形色彩的分散意味着底色的相对分散,形成了新的色彩印象。两种或两种以上的色彩形状高度聚集时,对比效果就非常强烈;对比色彩双方高度分散时,对比效果明显减弱。

因此,色彩在性质、形状和面积均不改变的情况下,提高形状的聚集程度是加强色彩对比的一个非常有效的途径。

(六)同时对比

将两种或两种以上的色彩同时并置在一起,因色彩对比发生在相同时间被称为同时对比。同时对比的结果使得相邻对比的两色改变原来的视觉感受,双方都会把对方推向自己的补色,如:当红色和绿色并置在一起时,红色更红,绿色更绿;黑色和白色并置时,黑色更黑,白色更白。这种现象就是色彩对比中的同时对比。

同时对比的几点规律:

(1)当不同色相的色彩并置在一起时,其色感都倾向于将对方推向自己的补色。

(2)亮色与暗色并置在一起时,亮色更亮,暗色更暗;艳色与灰色并置时,艳色更艳,灰色更灰;暖色与冷色并置时,暖色更暖,冷色更冷,如图3-30所示。

(3)同时对比的作用只有在两个色彩相邻时才能产生,其中以一色包围另一色效果最为明显,如图3-31所示。

图3-30 同时对比运用(一)

图3-31 同时对比运用(二)

(七)冷暖对比

人们经过日常生活经验的积累,对色彩产生了一种冷暖的心理感受,比如:红色和橙色会让我们联想到篝火和火红的太阳,给人一种温暖的心理感受;看到蓝色容易让我们联想到大海、远山等,给人一种寒冷的心理感受。在色彩体系中,把橘红色定位为暖色极,靠近暖色极的黄色、橙色、红色均属于暖色;把天蓝色定位为冷色极,靠近冷色极的蓝色、蓝绿色、蓝紫色均属于冷色;紫、绿色介于暖色与冷色区域之间,所以为中性色。另外,无彩色中的白色为冷色,黑色为暖色,灰色为中性色。图3-32所示为色彩冷暖区域划分,图3-33和图3-34所示分别为绘画作品和大自然中的色彩冷暖对比。

色彩的对比与调和 第三章

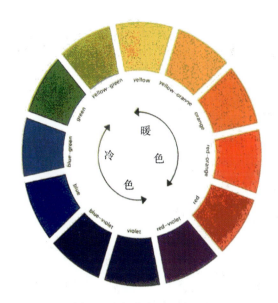

图 3-32 色彩冷暖区域划分

图 3-33 绘画作品中的色彩冷暖对比

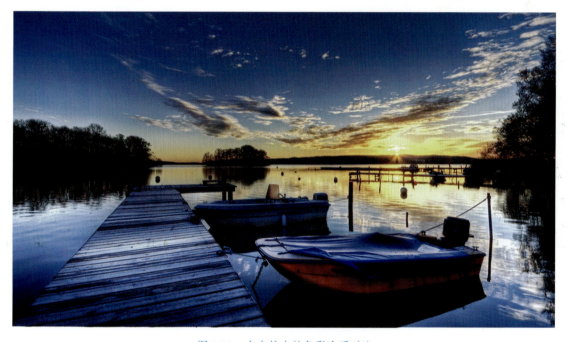

图 3-34 大自然中的色彩冷暖对比

如图 3-34 所示,该摄影作品采用了典型的冷暖对比,作品的主色调为蓝色,为冷色调,画面中的日出和渔船分别使用了黄色和橙色两个暖色,与大面积的蓝色形成了鲜明的冷暖搭配,使得画面对比更加强烈、醒目。

在绘画或者设计作品中,我们习惯把以暖色为主色调的绘画作品和设计作品等称为暖色调作品,把以冷色为主色调的绘画和设计作品等称为冷色调作品,如图 3-35 至图 3-38 所示。

图 3-35　暖色调搭配

图 3-36　冷色调搭配

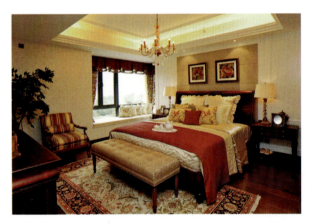
图 3-37　暖色调室内设计

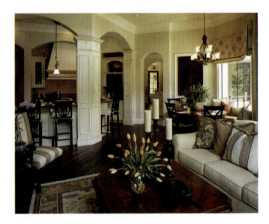
图 3-38　冷色调室内设计

二、色彩调和

各种色彩对比的结果都要归结为调和,不能取得一定程度调和效果的对比,只能是颜色的生堆硬砌。色彩的对比与调和是同时存在且相辅相成的,弱对比则为强调和,强对比则为弱调和。色彩的调和不仅仅是配置色彩的手段或过程,而且还是取得色彩和画面平衡的基础和前提。

(一)同一调和

同一调和是指两个或者两个以上的色彩在色相、明度、纯度上有某一种要素完全相同,变换其他要素以达到的调和。同一调和使配色显示出一种简单的,最易达到的统一感。

同一调和包括以下几个方面:

1. 同色相调和

同色相调和是指色彩调和在同一个色相的前提下,变化明度或者纯度而形成的一种变化。这种调和效果是色调统一,色彩单纯质朴。此调和要注意明度与色相、纯度之间的协调关系,增强色彩之间的差异。如图 3-39 所示,在整个招贴设计中,背景和酒瓶都使用了统一色相即深红色,通过变化酒瓶本身深红色与背景渐变的深红色的明度,从而达到和谐统一的视觉感受。

图 3-39 同色相调和在平面设计中的运用

2. 同明度调和

同明度调和是指两个或者两个以上的色彩明度相近或相同,通过变化其中的色相或纯度的色彩搭配。这种调和的色彩丰富,优雅含蓄。如图 3-40 所示,在系列产品设计中,设计师在保证系列产品有彩色明度基本相同的前提下,通过变化每一个有彩色的色相和纯度来达到色彩调和的目的。

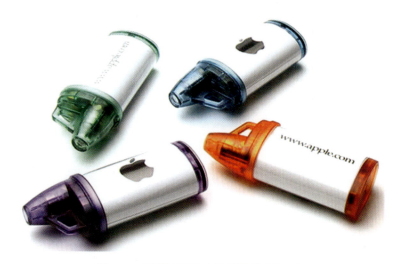

图 3-40 同明度调和在产品设计中的运用

3. 同纯度调和

同纯度调和是指两个或者两个以上的色彩,在纯度相同的情况下,寻求色相和明度变化的色彩搭配。这种调和色彩丰富,明度对比鲜明。如图3-41所示,这种色彩调和形式经常运用在系列产品设计和系列海报设计中。

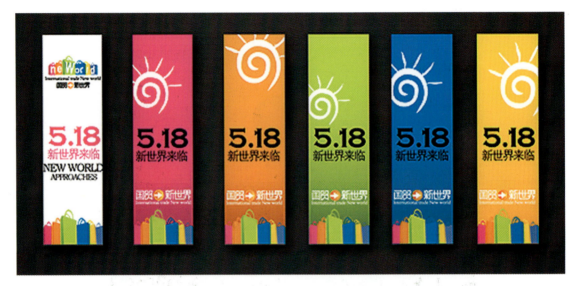

图3-41 同纯度调和在平面设计中的运用

(二)类似调和

类似调和是指色彩的色相、明度、纯度中有某一种要素或者两种要素类似,通过变换其他要素所构成的调和。这种调和能使色彩差别变小,色彩对比削弱,色彩调和增强。

类似调和包括以下几个方面:

1. 色相类似调和

色相类似调和是指两种或者两种以上色相类似的色彩,通过寻求明度与纯度的变化而进行的色彩搭配。这种调和具有良好的明度和纯度对比关系,从而使得画面达到比较和谐统一的视觉效果,如图3-42所示。

2. 明度类似调和

明度类似调和是指两种或者两种以上明度类似的色彩,通过寻求色相与纯度的变化而进行色彩搭配,最终达到和谐统一的视觉效果,如图3-43所示。

3. 纯度类似调和

纯度类似调和是指两种或者两种以上纯度类似的色彩,通过寻求其色相与明度的变化而进行的色彩搭配。这种调和具有明确的色相对比和明度对比关系,同时色相的不同使得画面具有活跃的视觉效果,如图3-44所示。

色彩的对比与调和　第三章

图 3-42　色相类似调和的运用

图 3-43　明度类似调和的运用

图 3-44　纯度类似调和的运用

(三)对比调和

对比调和是以强调变化而组合的和谐的对比方式。对比调和中的色相、明度、纯度三个要素可能都处于对比状态,因此色彩具有鲜明、活泼、生动的视觉效果。

对比调和的几种方式:

1. 两色调和

色相环上互补的两个色彩均可进行搭配,形成对比调和关系,如红色与绿色、黄色与紫色、蓝色与橙色等。两色调和的运用如图3-45所示。

图3-45　两色调和在网页设计中的运用

2. 三色调和

在色相环上勾画出等腰三角形或者等边三角形,其角对应的三个色彩均可搭配,画面中的色彩对比比较强烈,如图3-46所示。

3. 四色调和

凡是在色相环上构成正方形或者长方形的四个色彩均可搭配成调和色彩,如图3-47所示。

色彩的对比与调和　第三章

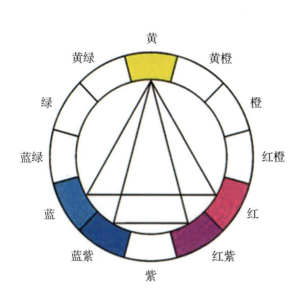

图 3-46　红黄蓝三色调和及其在平面设计中的运用

图 3-47　四色调和及其在平面设计中的运用

4. 五色及六色调和

凡是在色相环上构成五边形或者六边形的五个或者六个色彩均可搭配成调和色彩。边数越多,色彩对比越丰富。为了画面的和谐,应该利用各种秩序的形式来找到搭配协调的色彩,如图 3-48 所示。

图 3-48　多色调和在插图设计中的运用

第四章
色彩的性格与象征意义

色彩本身是没有灵魂的,它只是一种物理现象,人们将长期的经验积累与色彩刺激相联系,从而产生了某种情感或情绪。每种色彩都有自己独特的性格,一名从事艺术设计工作的设计师,要想准确地运用色彩表达自己的设计理念,对每种色彩的性格特征和象征意义进行研究就显得尤为重要。下面介绍几种常见色彩的性格特征及象征意义。

一、红色

红色是可见光谱中波长最长、空间穿透力最强、感知度最高的色彩。它容易使人联想到太阳、火焰、热血、鲜花等,给人一种温暖、活泼、热情、积极、有希望、饱满、向上的视觉感受。

番茄和苹果是自然界中最能体现红色形象的水果,红色在自然界中代表熟透的水果。但对于人类而言,红色被赋予了生命,还蕴含了奔放的能量,它能加速血液的流动,可以激发人的情绪,使人兴奋;红色象征革命,具有很强的号召力。如五星红旗、红领巾、红袖标等,通过使用红色,能够有效地点燃观众激情,具有较强的号召力。

在世界许多国家和民族的传统文化中,红色有驱逐邪恶的功能。比如,在我国古代,许多宫殿和庙宇的墙壁都被刷成红色。在古代祭祀仪式上也大量使用红色等。在我国传统文化中,"四神纹"之一的朱雀代表的颜色也是红色。"中国红"为中国传统文化的底色,象征着热情、团结、奋进的民族精神。红色历来也是我国传统的喜庆色彩,代表着喜庆,寓意吉祥如意,通常用来装点婚礼(见图 4-1),结婚用的服饰、大红喜字、花轿、盖头、床上用品等均使用红色。每逢佳节,家家户户悬挂大红灯笼、张贴红色对联和剪纸窗花、发红包、放鞭炮等都寓意吉祥如意。

当然,红色也容易让我们联想到鲜血和战争,给我们传递了一种危险的信号。同时,由于其穿透力最强、视觉影响力最大等特征,红色经常被用作紧急、危险、禁止、防火等安全用色,如交通停止信号灯、汽车尾灯、报警灯、消防车车身的颜色均选择红色。如果把红色的"战争性""侵略性"的特性延伸到视觉传达设计中,会对消费者起到"广而告之"的作用,如可口可乐(见图 4-2)、加多宝的包装设计等。

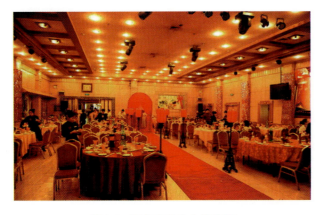

图 4-1　红色在婚礼中的运用

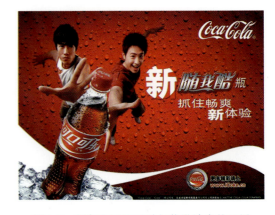

图 4-2　红色在可口可乐包装设计中的运用

红色根据其明度和纯度的不同,可以调和成以下几种常见的色彩:

1. 粉红色

粉红色明度较高,给人一种浪漫、柔美、甜蜜、梦幻、愉快、幸福、温雅的视觉感受,比起大红色的热烈,粉红色更有"含蓄梦幻"之感。粉红色几乎成为少女专用色,所以设计师在针对消费群体是少女的产品设计中,可以考虑使用粉红色调,可以尝试使用粉红色与白色的搭配,如图 4-3、图 4-4 所示。

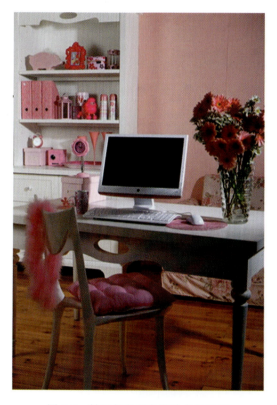

图 4-3　粉红色在室内设计中的运用

图 4-4　粉红色在产品设计中的运用

2. 大红色

大红色明度适中,纯度较高,给人一种喜庆热闹的视觉感受,热情度达到了最高点。大红色常用于各种庆典活动中。大红色与土黄色搭配,热烈程度更高,也是我国最常用的经典色彩搭配,如图 4-5 所示。

3. 深红色

深红色明度较低,给人一种庄严、稳重、神圣、端庄而又热情、喜庆的感受,常用于各种庆典活动中,如图 4-6 所示。在西方国家,由于民族和宗教信仰的不同,深红色被赋予嫉妒、暴虐的象征意义。

图 4-5　大红色在平面设计中的运用

图 4-6　深红色在平面设计中的运用

在平面设计中,深红色经常被作为背景色大面积使用,可以跟浅色搭配使用,对比强,视觉冲击力强,同时又具有一定的喜庆色彩。

　　在室内设计色彩搭配中,深红色的地板与复古样式的家具相结合,给人一种富贵华丽的视觉感受。如果再适当地点缀一些金色,这种华丽气息将更加浓郁。

　　红色与白色、黑色、淡黄色、绿色、蓝色等色彩搭配比较协调,如图 4-7 至图 4-10 所示。

图 4-7　红色与黑色、白色搭配　　　　　　　　图 4-8　红色与黄色、白色搭配

图 4-9　红色与绿色搭配　　　　　　　　　　图 4-10　红色与蓝色、黄色搭配

二、橙色

　　橙色是可见光谱中波长仅次于红色的暖调色彩,在色相环上,橙色是黄色和红色的调和色,具

有黄色和红色之间的色彩属性,是色彩中最温暖的色彩。橙色的明度仅次于黄色,视觉冲击力也不及红色那样强烈。

橙色容易让我们联想到秋天丰硕的果实,是秋天的代表色彩,代表着成熟和丰收,给人一种充实、饱满的视觉感受。橙色与橙子、柿子、糕点、果冻等食物的表面色彩类似,容易让人联想到美食,能给人强烈的食欲感,因而橙色在餐厅设计和食品包装设计中被广泛运用,如图 4-11、图 4-12 所示。

图 4-11　橙色在餐厅设计中的运用

图 4-12　橙色在包装设计中的运用

橙色代表着快乐与激情,是最能让人感受到温暖和快乐情感的色彩,橙色还代表着力量与智慧,被奉为神圣的颜色。

橙色是最富有南国情调的色彩,在天气比较炎热的时候,人们喜欢身着鲜亮的橙色服装。比如海滩泳装或者郊外旅游服装可以选择橙色,从而显得开朗活泼,生机勃勃。

橙色由于其波长较长,仅次于红色,易见度也比较高,所以在工业用色中,橙色作为警示的指定用色,如养路工人的工作服、救生衣、建筑工人的安全帽、重型机械设备等都习惯使用橙色。

橙色适合与蓝色、紫色、白色、绿色等色彩搭配,橙色与蓝色搭配构成了冷暖对比最强的、最响亮的、最活泼的调子。橙色与浅绿色和浅蓝色搭配,可以构成最响亮、最欢乐的色彩。橙色与淡黄色搭配有一种很舒服的自然过渡感。橙色一般不能和紫色或深蓝色、深红色等明度较低的色彩搭配,因为与这些色彩搭配有一种不干净、晦涩的视觉感受。橙色设计通常给人一种比较亲近的视觉感受,同时又能保持严肃性和专业性。但是,橙色因为比较常见和普遍,有时候也给人一种廉价感。橙色与其他颜色的搭配运用如图 4-13 至图 4-15 所示。

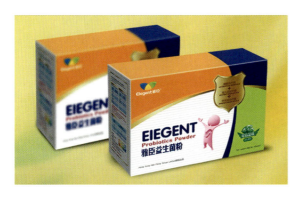
图4-13 橙色与蓝色的搭配

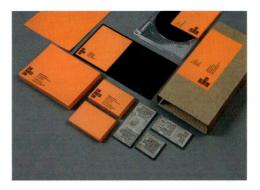
图4-14 橙色与黑色的搭配

图4-15 橙色与白色、黄色、红色、绿色的搭配

三、黄色

　　黄色在可见光谱中波长位置适中,它是有彩色中明度最高的色彩,在低明度色彩的衬托下给人一种轻快、透明、活泼、光明、辉煌、有希望、健康的印象。

　　黄色过于明亮有时会显得刺眼,并且与其他色相混合后易失去其原貌,故有轻薄、不稳定、变化无常、冷淡等不良含义。黄色容易使人想起许多水果的表皮色彩,如香蕉、梨子、柚子等,因此它能给人一种富有酸性的食欲感。因此,黄色经常运用到餐饮空间设计和食品包装设计中。黄色明

度较高,容易被人发现,所以黄色在工业安全用色中具有警示作用,如安全帽、交通信号灯、大型器械(见图4-16)、室外作业的工作服等。黄色应用于室内装饰中,能给人以温馨感,如图4-17所示。

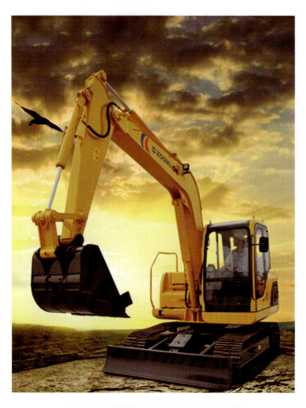

图4-16 黄色在大型器械上的应用

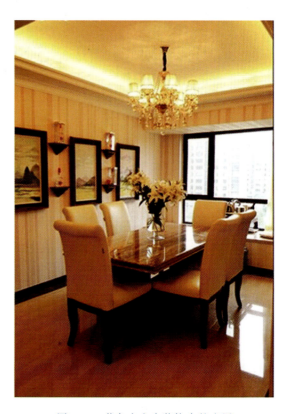

图4-17 黄色在室内装饰中的应用

在我国传统文化习俗中,黄色代表着高贵和神圣。在中国封建社会,黄色是中国古代帝王的专用色,普通老百姓是不允许使用黄色的,如龙袍、龙床、龙椅、圣旨、宫廷建筑等均使用黄色。所以,黄色被作为权力、地位、高贵、财富的象征。盘古初开,天地玄黄,是华夏民族最早认知世界的原始色彩,黄色又是代表华夏民族聚生繁衍、孕育万物的大地,是先民们敬畏膜拜的对象。

在中国传统五行色彩理论中,黄色属土,所以又称"地色"及"中央之色",属于五色之首,为至高无上的颜色。黄色在中国传统文化中还有"吉祥"的寓意,比如"黄道吉日"是指寓意吉祥、诸事皆宜的好日子。

在信仰基督教的国家,黄色因为是基督耶稣大弟子叛徒犹大最钟爱的颜色,所以基督教的信徒们因为憎恨犹大,所以把黄色作为低俗的、劣质的、不健康的代名词,在国际社会泛指与色情服务有关的活动。在信仰伊斯兰教的国家,黄色则是死亡、绝望的象征。在美国、日本等国家,黄色则代表思念和期待。

黄色适合与红色搭配,给人一种热烈喜庆、辉煌华丽的感受;与粉红色搭配,则会显得和谐温馨;与黑色搭配,给人一种有无限的力量、积极而强劲的感觉;与绿色搭配,则显得朝气蓬勃、清新可

人,富有生命力;与灰色、白色搭配,给人平静理智、明快清爽的感受;与蓝色搭配,给人一种淡雅宁静、柔和清爽的感觉;黄色与紫色搭配,对比效果最为强烈,视觉冲击力非常鲜明。黄色与其他颜色搭配的设计如图 4-18 至图 4-22 所示。

图 4-18　黄色与红色搭配

图 4-19　黄色与白色搭配

图 4-20 黄色与黑色搭配

图 4-21 黄色与绿色搭配

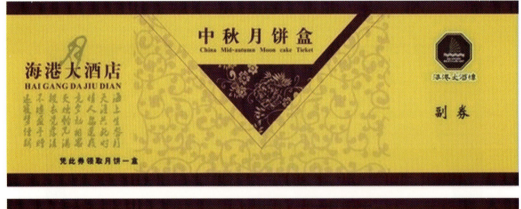

图 4-22 黄色与紫色搭配

四、绿色

绿色在可见光谱中波长居中,绿色是人眼睛最适应的色彩,具有调节视力和消除疲劳功能。我们所生活的大自然里,许多植物的颜色都是绿色,它们能随着四季的变化而产生色彩的变化。绿色能让我们想起嫩绿的新芽、茂密的竹林、一望无际的草原等,所以绿色象征着生命、春天、成长、希望,如图 4-23、图 4-24 所示。

图 4-23　大自然中的绿色

图 4-24　嫩绿的新芽

在中国传统文化"五行色"色彩学说中,绿色被纳入青色系列,位于东方,属木性,是太阳升起的方位,万物随之茂衍之意。《说文解字》曰"绿,帛青黄色也",即绿色是青色与黄色调和而来的间色,既然是间色,自然地位不如五行正色来得高贵。

在汉族色彩历史上,绿色的地位比青色的地位低下。在唐代法典中,绿色被作为羞辱和惩罚犯人的标记的专用颜色,规定犯罪者必须用绿色头巾裹头以达到羞辱的目的。到了清代,绿色头巾仍然是优伶、娼妓等从事卑贱事情的人来戴的。在现代社会,妻子有外遇,被说成给丈夫"戴绿帽子"。

绿色象征着环保、安全。在医疗机构场所和卫生保健行业,绿色被大量使用,代表着健康、新鲜、安全,绿色食品是既无污染又无任何添加剂的安全食品。绿色通道即安全通道,交通信号灯中,绿色也代表着安全通行。

绿色因为其自身的色相与大自然植物的色彩太过接近,因此,在国际社会中也习惯将陆军的服装和武器装备设计成绿色,具有很好的隐蔽性,所以国防绿和橄榄绿是公认的国防专用色。绿色还象征和平,在国际社会,绿色是公认的"和平色"和"生命色",如图 4-25 所示。

绿色代表生命,代表活力,如图 4-26 所示,在周边灰色建筑群中,它优雅的艺术气质充分体现出深圳艺展中心的艺术魅力,作为全国知名的家居配饰中心,这种气质又为未来全国的连锁企业 VI 做了良好的铺垫。在色彩渐变搭配中,加入了温布尔顿网球场的深绿色,给年轻的绿色系增加了经典与历史,也代表了对艺展历史的回顾和对未来的展望。

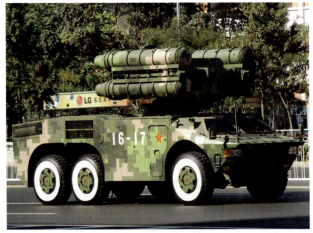

图 4-25　绿色在国防中的应用

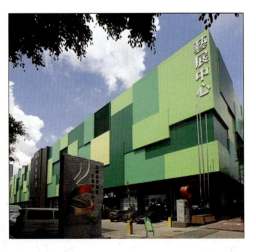

图 4-26　深圳艺展中心

绿色的转调领域非常广泛,游离任何色调都显得好看。绿色加入白色调和成浅绿色,如苹果绿清新怡人,适合夏季的饮料和食品包装设计用色;绿色与灰色调和成的银松绿、石绿有成熟、老练、深沉、古典、朴素、宁静的感觉;绿色加入黑色调和成深绿色、橄榄绿、草绿等颜色,给人一种古朴、隐蔽、幽深的感觉。图 4-27、图 4-28 所示为苹果绿橱柜和石绿色饰品设计。

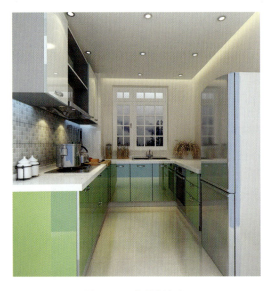

图 4-27　苹果绿橱柜

图 4-28　石绿色饰品设计

设计师在使用绿色的过程中,不同种类的绿色构成了非常灵活的绿色色彩体系。在绿色调中,草绿色显得很温暖,翠绿色显得很冰冷,苹果绿显得很潮流,橄榄绿显得很平和,淡绿色显得很清爽。在室内设计中,绿色不仅可以渲染室内空间的氛围,而且还可以让房间变得安静而平和。因此,在需要注意力集中的书房和办公室使用一定的绿色与其他颜色搭配可以起到很好的视觉效果。另外,生活在大都市的人工作压力和生活压力都非常大,每天上班面对的都是一大堆的文件资料,生活在水泥浇筑而成的高楼大厦里面,很难亲近大自然,所以,室内设计师在室内空间中点缀一定

数量的绿色,如绿色植物,不仅可以缓解人的视觉疲劳,而且还可以净化空气。

绿色适合与红色、黄色、白色等颜色搭配使用,如图4-29至图4-31所示。

图4-29　绿色与红色搭配

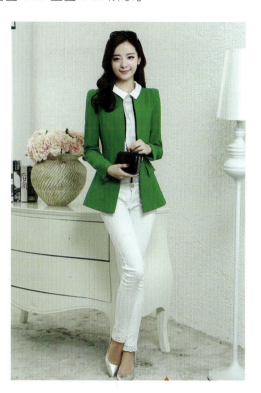

图4-30　绿色与白色、黑色搭配

图4-31　绿色与黄色搭配

五、蓝色

蓝色在可见光谱中波长较短，蓝色近似于远山和海水的颜色，与红色、橙色相反，是消极的冷调色，表示沉静、冷淡、理智、高深、透明等含义。随着人类对太空事业的不断开发，它还具有高科技的强烈现代感。

中国人对蓝色的钟爱和使用时间丝毫不亚于红色，中国的青花瓷、景泰蓝、蜡染、蓝印花布都以独具特色的蓝色文化内涵展现了中华文明的精髓，如图 4-32、图 4-33 所示。

图 4-32　青花瓷设计

图 4-33　蓝印花布工艺品

在现代社会,蓝色容易让我们联想到海洋,是永恒、前卫、科技与智慧的象征。在商业设计中,大多数企业为了强调其产业结构合理、科技性强、服务永恒的企业文化,选择蓝色作为企业CI设计的标准色或者主要色调,如中国移动、中国电信、海尔集团等企业就是运用蓝色作为宣传色的。

在西方国家,蓝色则是高贵、神圣、信仰和名门望族的专用色,如英国王室成员喜欢穿宝蓝色的服装。所谓"蓝色血统"就是指出身名门的贵族血统。希腊的爱琴海是欧洲文明的发源地,被誉为"蓝色文明",如今的爱琴海已经成为青年男女追求爱情的圣地。蓝宝石之所以珍贵,其中一个特殊寓意就在于,它代表爱情的永恒。在室内设计中,地中海风格主要运用蓝色和白色的搭配让设计风格更加显明,如图4-34所示。蓝色在西方又象征悲哀和绝望,"蓝色的音乐"即悲哀的音乐。在英国,蓝色则象征着忠诚;在美国,蓝色还具有年轻的象征意义。

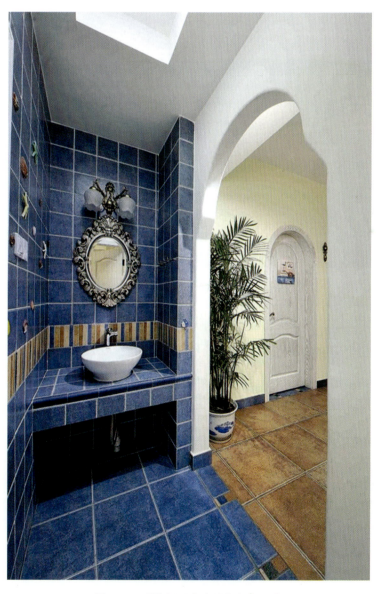

图4-34　蓝色调地中海风格室内设计

艺术家毕加索曾经说过,世界上最美的颜色就是各种颜色中的纯蓝色,可见他对蓝色的钟爱。

所有有彩色中,蓝色最冷,与最暖的橙色形成了鲜明的对比,表现出冷静、理智与消沉。蓝色是沉静的色彩,在设计作品中通常被用作背景色来衬托其他颜色,在平面广告设计中可大面积使用,如图 4-35 所示。蓝色的转调较为广泛,纯净的碧蓝色朴素大方,富有青春气息,可以在室内设计中大面积使用,如图 4-36 所示;浅蓝色系明朗而富有青春朝气、清爽明快、清新怡人,为年轻人所钟爱,但也有不够成熟的感觉,如图 4-37 所示;深蓝色系沉着、稳定,为中年人普遍喜爱的色彩,主要运用在服装设计领域,如图 4-38 所示。其中略带暖味的群青色,充满着动人的深邃魅力;藏青色则给人大度、庄重的印象。靛蓝、普蓝因在民间广泛应用,似乎成了民族特色的象征。当然,蓝色也有其另一面的性格,如刻板、冷漠、悲哀、恐惧等。

图 4-35　蓝色在平面设计中作为背景色的运用

图 4-36　碧蓝色在室内设计中的运用

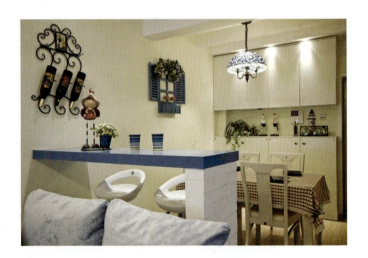

图 4-37　浅蓝色在室内设计中的运用

图 4-38　深蓝色服装设计

蓝色与白色、橙色、红色等颜色搭配使用效果较好,如图 4-39、图 4-40 所示。

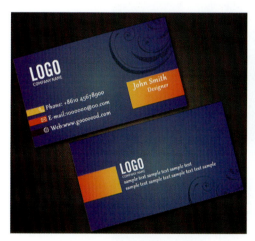

图 4-39　蓝色与橙色搭配

图 4-40　蓝色与白色搭配

六、紫色

紫色在可见光谱中光波最短,属于中性色,紫色类似于茄子的颜色,是色相环中最暗淡的颜色。紫色明度较低,日常生活中也不常见,所以给人一种高贵、神秘、梦幻、压抑的视觉感受。

在中国传统文化和审美情趣里,紫色是尊贵的颜色,和黄色一样代表着权力、地位、富贵、声望。如明清时期的皇宫(即今天北京故宫)又称为"紫禁城",亦有所谓"紫气东来"的典故。紫色是中国古代宫廷里贵族妇女比较钟爱的颜色,如今的日本王室仍然尊崇紫色。在西方国家,紫色自古以来就是神圣与高贵的颜色,希伯来与早期基督教的神职人员都穿紫色的圣衣。在希腊的神话中,众神

也都穿紫色的长衫。紫色亦代表尊贵,常常是贵族钟爱的颜色。紫色也是宗教中常用的颜色,在基督教中,紫色代表着至高无上的权力和来自圣灵的力量。

紫色是由温暖的红色和寒冷的蓝色调和而成的,是一种冷却的红色,因而具有消极意味。在精神层面上,紫色具有脆弱、凄凉的感觉,在中国和巴西,紫色还是葬礼上出现比较频繁的有彩色之一。

不同明度的紫色给人不同的视觉感受,如淡紫色给人一种柔美、梦幻、含蓄、婉约动人的视觉感受,具有强烈的女性化性格,淡紫色特别适合用在女性服装、化妆品(见图 4-41)、女子医院的色彩设计上;深紫色则显得成熟、神秘、忧郁、深刻;灰紫色显得雅致、含蓄、病态、消极,丧失了纯紫色所特有的高贵情结。紫色适合与白色、黄色等色彩搭配,如图 4-42 所示。

图 4-41　紫色作为女性专用色的运用

图 4-42　紫色与多种色彩的搭配

七、黑色

黑色是无彩色的一种,黑色为无色相无纯度之色。黑色属于消极色,自古以来就让人联想到黑暗、死亡、不吉祥,往往给人沉静、神秘、严肃、庄重、含蓄的感觉。另外,黑色也易让人产生悲哀、恐怖、不祥、沉默、消亡、罪恶等消极印象,如图4-43所示。

黑色是我国历史上让人崇拜时间最久、象征意义最多元化的一种色彩。在中国传统"五行色"中,黑色与赤色(红色)、青色(蓝色)、黄色、白色并列为五种基本色调。而在道家黑白太极学说中,黑色则是影响中国文化千年的重要色彩。

黑色明度最低,所以给人一种尊贵、成熟、稳重、科技感的视觉感受,如高档的轿车一般选择黑色,这是因为黑色是中年成功男士最钟爱的颜色,给人一种成熟、稳重的视觉感受,如图4-44所示。许多高科技产品也选择黑色,如电脑、电视机、音响、相机等。当然黑色也经常比喻冷酷、阴暗、黑暗,是罪恶和不光彩的代名词,如黑道、黑钱、黑哨等。

图4-43 黑色在海报设计中的运用

图4-44 黑色在高档轿车宣传海报中的运用

续图 4-44

　　黑色几乎可以和所有色彩进行搭配使用,它可以让其他颜色更加鲜亮,即便与暗色系的颜色搭配使用,也可以起到一定的视觉效果。

　　黑色适合与白色、灰色搭配使用,尤其适合与纯度较高的纯色搭配。黑色与纯度高的有彩色搭配能够把有彩色衬托得更加艳丽,但是不能大面积使用,否则,不但其魅力大大减弱,而且会产生压抑、消沉的恐怖感。黑色在设计作品中经常作为背景色出现,如图 4-45、图 4-46 所示。

图 4-45　黑色在室内设计中的运用

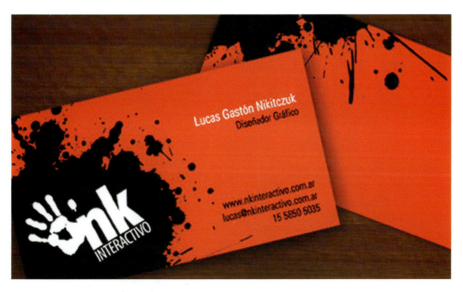

图 4-46　黑色与白色、红色的搭配

八、白色

　　白色是光谱中所有色光的总和,明度极高,看到白色容易让我们联想到白云、冰雪,给人一种神圣、光明、纯洁、朴素的视觉感受,如图 4-47 所示。当太阳光照射到白色物体表面时,白色能够有效地反射太阳光,同时反射了太阳光的热量;而太阳光照射到黑色物体时,黑色则吸收太阳光,同时吸收了太阳光的热量,这就是夏天穿白色短袖比穿黑色短袖感觉凉快的原因。

图 4-47　白色冰川

白色在中国传统文化中,随着时代的变迁,寓意也不尽相同。在《诗经·小雅·白驹》中有这样的诗句:"皎皎白驹,在彼空谷。生刍一束,其人如玉。毋金玉尔音,而有遐心。"诗中的白驹比喻贤达隐士。在孔子的色彩观念中,白色是品格坚贞的象征。到了秦代,秦始皇则崇尚黑色,以黑色为尊。平民只能穿白色服装,白色自然就变成了庶民阶层的颜色。白色之后又被引申为"白丁",是指没有知识的平民或者没有功名的读书人。

　　在中国传统习俗中,白色还经常被作为哀悼色出现,如遇丧事,死者的亲属要穿白色孝服、戴白色孝帽、贴白色挽联等,以此表示对逝者的哀悼、缅怀、敬重。

　　在西方国家,婚礼中新娘的婚纱一般习惯选用白色,白色的婚纱洁白无瑕,象征着新娘的冰清玉洁,也是纯洁神圣、幸福爱情的象征,如图4-48所示。

图4-48　白色婚纱

　　白色还寓意吉祥如意,藏族人民在客人到来时都要献上洁白的哈达来表达对宾客送上吉祥如意和最美好的祝福。

　　在艺术设计中,白色几乎适合与各个颜色搭配,特别适合与纯度较高的纯色搭配,在白色的衬托下,大多数色彩都能取得良好的表现效果。在室内设计中,白色的运用非常广泛,尤其是简约风格的室内设计运用白色的面积是相当大的,另外田园风格、韩式风格的家具设计也都运用了大量的白色,如图4-49所示。在视觉传达设计中,白色通常是百搭色,或者作为背景色而存在,如图4-50所示。

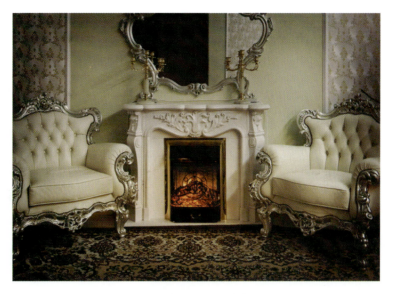

图 4-49　白色在室内设计中的运用

图 4-50　白色与红色、黑色搭配在平面设计中的运用

九、灰色

作为无彩色之一的灰色是中性色,灰色有暖灰色和冷灰色两种。灰色是人的眼睛比较容易适应的色彩,对眼睛的刺激非常弱,灰色适合与其他任何颜色来搭配。其突出的性格为柔和、细致、平稳、朴素、大方。它不像黑色与白色那样会明显影响其他的色彩,因此灰色作为背景色彩非常理想。

在中国传统文化中,灰色多用来代表消极、负面、情绪低落及消沉的心理状态。

如今,人们对灰色的理解与古代相比发生了一定的改变,现代人认为灰色是一种成熟、高级、有

魅力、漂亮、最具艺术气息的颜色,灰色能够提升人的审美品位,展示独特的艺术气质。

任何色彩都可以和灰色相混合,略有色相感的灰色能给人以高雅、细腻、含蓄、稳重、精致、文明而有素养的高档感觉,如图 4-51、图 4-52 所示。当然滥用灰色也易暴露其乏味、寂寞、忧郁、无激情、无兴趣的一面。

图 4-51　灰色与有彩色搭配使用

图 4-52　灰色在服装设计中的运用

Color and Design

第五章
色彩的心理效应

色彩的心理效应是指不同波长的色光作用于人的视觉、味觉、触觉等器官,通过感知神经传入大脑后,经过思维与以往的记忆及经验产生联想,从而形成一系列的色彩心理反应。设计师要准确熟练地运用色彩,就必须了解并掌握色彩的心理效应。

一、色彩的冷暖感

色彩的冷暖感是人们通过长时间对大自然的观察和冷暖体会形成的一种对颜色感知的经验。比如当看到橙色就会联想到火焰而感到炽热,当看到蓝色就会联想到冰川、大海而感到寒冷的一种视觉感受。

1. 暖色、冷色与中性色

在色彩心理上,黄色、红色、橙色、黑色等都属于暖色系列,其中橙色是最暖的色彩(暖极);蓝色、蓝绿色、蓝紫色、白色等都属于冷色系列,其中蓝色是最冷的色彩(冷极)。

暖色:红色、橙色、黄色、黑色或其色相不变加黑色调和所得颜色。

冷色:蓝色、蓝绿色、蓝紫色、白色或其色相不变加白色调和所得颜色。

中性色:绿色、紫色、灰色。

以暖色为主的配色为暖色调,以冷色为主的配色为冷色调,如图5-1至图5-3所示。

图5-1　暖色调

图5-2　冷色调

2. 色彩的情感

暖色情感:

暖色给人一种阳光、不透明、刺激的、稠密、男性的、强性的、干的、方角的、直线形、扩大、稳定、

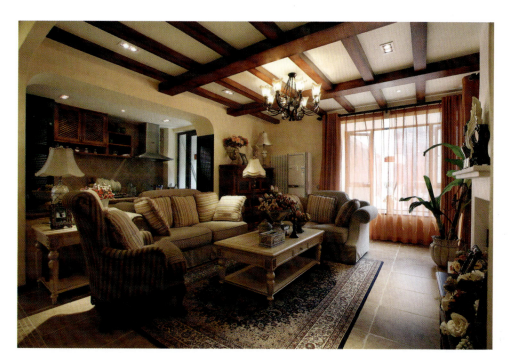

图 5-3　暖色调的室内空间设计

热烈、活泼、开放的情感。

冷色情感：

冷色给人一种阴影、透明、镇静的、稀薄的、淡的、远的、轻的、女性的、微弱的、湿的、理智的、圆滑、曲线形、缩小、流动、冷静、文雅、保守的情感。

中性色情感：

绿色、紫色、灰色是中性色，它们能给人一种青春、生命、和平、高贵、神秘、沉稳、朴素、大方的情感。

二、色彩的味觉感

不同色彩刺激人的味觉器官，通过味觉神经传入大脑后，经过思维与以往的记忆及经验产生联想，从而形成味觉心理反应。色彩的味觉就是人们对色彩所产生的味觉联想。

甜味：一般是黄色、橙色、红色等明度较高的暖色，可以联想到西瓜和蛋糕等。

酸味：一般是绿色，以及黄绿色这类的色彩，可以联想到未成熟的橘子和柠檬等。

苦味：以黑色、灰褐色为主，一般是低明度、低纯度的色彩，可以联想到咖啡、可可等。

辣味：以红色和绿色这类的高纯度色彩搭配为主，可以联想到辣椒。

咸味：高明度的蓝色与灰色，可以联想到大海与盐。

涩味：灰绿色、暗绿色这类的低纯度的色彩，可以联想到未成熟的柿子。

图 5-4 所示为色彩的味觉感。

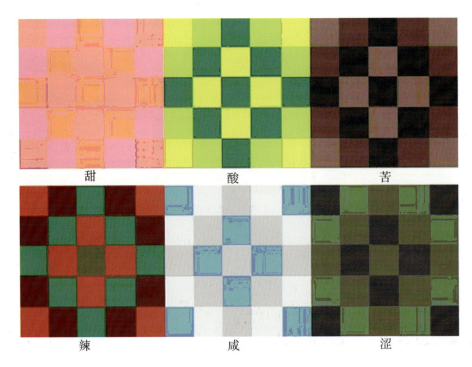

图 5-4　色彩的味觉感

如图 5-5 所示,该设计效果图是一个火锅店大厅设计,设计师大面积使用了有彩色红色和小面积的绿色搭配,这是提取了我们经常食用的红辣椒的色彩,搭配上无彩色的白色和黑色,整个色彩和谐统一,刺激人的食欲,让我们充分感受到了吃火锅的那种热气腾腾、红红火火的场面,也让我们能够感受到火锅的那股麻辣味。

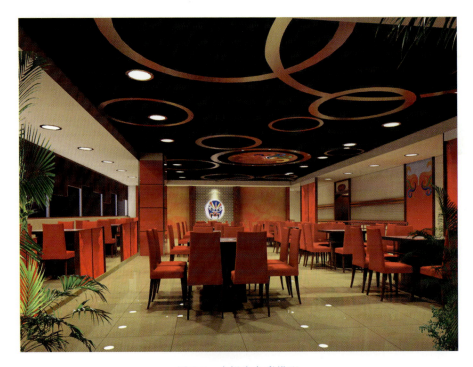

图 5-5　火锅店色彩搭配

三、色彩的季节感

随着气候的不断变化,我们习惯将一年分为四个不同的季节,而每一个季节都有它本身所特有的色彩情感和色彩氛围。

春天:暖暖的阳光、萌发的嫩叶,万物开始复苏。春天具有朝气、活力、生命力的特性,一般选择高明度和高纯度的色彩,以黄绿色为典型。

夏天:让我们联想到火热的太阳,树木已经郁郁葱葱,具有阳光、强烈的特性,一般选择高纯度的色彩,以高纯度的绿色、高明度的黄色和红色为典型。

秋天:让我们联想到丰硕的果实,具有成熟、萧索的特性,一般是以黄色及暗色调为主的色彩。

冬天:让我们联想到皑皑白雪,具有冰冻、寒冷的特性,一般是灰色、高明度的蓝色、白色等冷色。

四季的色彩及其表现如图 5-6 至图 5-10 所示。

图 5-6　春天的色彩

图 5-7　夏天的色彩

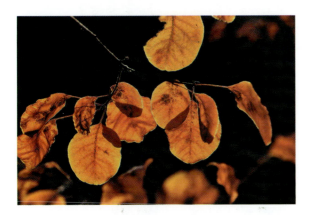

图 5-8　秋天的色彩

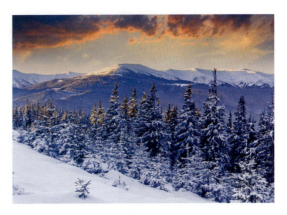

图 5-9　冬天的色彩

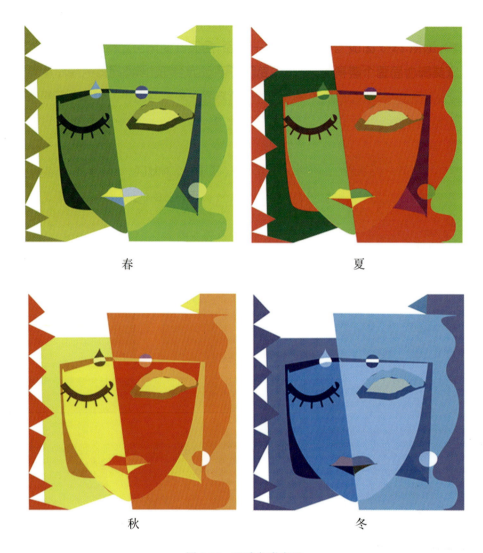

图 5-10　四季色彩表现

服装设计师可以根据季节变化来进行相应的服装色彩搭配,从而体现四季之间服装风格各异又和谐统一的美感,如图 5-11 所示。

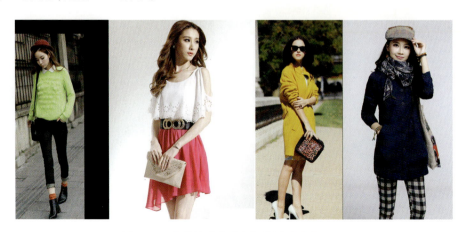

图 5-11　色彩的季节感在服装设计中的运用

四、色彩的轻重感

色彩的轻重感与色相和纯度无关,主要与色彩的明度有关。明度高的色彩使人联想到蓝天、白云、彩霞、花卉、棉花、羊毛等,给人一种轻柔、飘浮、上升的感觉。明度低的色彩使人联想到钢铁、大理石、煤炭等物品,给人一种沉重、稳定、降落的感觉。同时,色彩的轻重感也与色彩冷暖有关,冷色给人一种轻巧的感受,暖色给人一种厚重的感受,如图 5-12 所示。

室内设计师要能准确地使用色彩的轻重感进行色彩搭配,比如,在窗帘、床上用品等布艺软装饰品的选择上,可以大面积选用明度较高的色彩,给人一种柔软、轻巧的视觉感受,如图 5-13 所示。而在比较坚硬的家具色彩选择上,可以选用明度较低的色彩,给人一种厚重、沉稳的视觉感受。

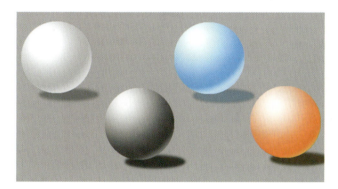

图 5-12　色彩的轻重感

图 5-13　色彩的轻重感在室内设计中的运用

五、色彩的软硬感

色彩的软硬感与色相的关系不大,而主要取决于色彩的明度与纯度。明度高而纯度低的色彩给人以柔软的感觉,明度低而纯度高的色彩给人以坚硬的感觉,如图 5-14 所示。另外,无彩色中的黑色与白色给人一种坚硬的视觉感受,灰色则给人一种柔软的感受。

图 5-14　色彩的软硬感

在室内设计中,设计师非常注重装饰材料的软硬搭配,如图 5-15 所示,卧室设计中床幔、床榻、床上织物、窗帘、沙发和地毯选择了一种明度高而纯度低的色彩,给人柔软的感受,与明度低而纯度较高的家具、地板、窗框等硬性材质形成了鲜明的对比。

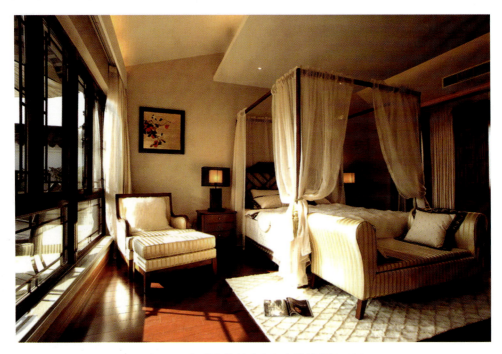

图 5-15　色彩的软硬感在室内设计中的运用

六、色彩的空间感

色彩的空间感是指各种不同波长的色彩在人眼视网膜上的成像所形成的前后关系。红色与橙色等光波长的色彩在后面成像,感觉比较迫近;蓝色、紫色等光波短的色彩则在外侧成像,在同样距离内感觉就比较退后,实际上这是错觉现象。一般暖色、纯色、高明度色、强烈对比色、大面积色、集中色等有前进感觉,相反,冷色、浊色、低明度色、弱对比色、小面积色、分散色等有后退感觉,如图 5-16 所示。

图 5-16　色彩的空间感

七、色彩的华丽与朴实感

色彩的华丽与朴实感的变化规律与色彩的色相关系不大,主要取决于色彩明度和纯度的变化。明度高、纯度也高的色彩华丽辉煌;相反,明度低、纯度也低的色彩朴实典雅,如图5-17所示。值得注意的是,上述所说是建立在相对的概念中,如将一个"华丽"的色彩放在比其更华丽的色彩中,经过对比,它也不再那么华丽了。但无论何种色彩,如果带上光泽,都能获得华丽的效果。色彩的华丽与朴实感在设计中的运用如图5-18至图5-20所示。

图5-17 色彩的华丽与朴实感

图5-18 华丽与朴实的服装设计

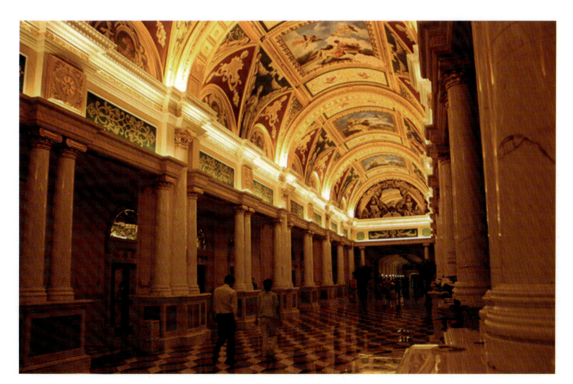

图5-19 具有华丽感的大厅设计

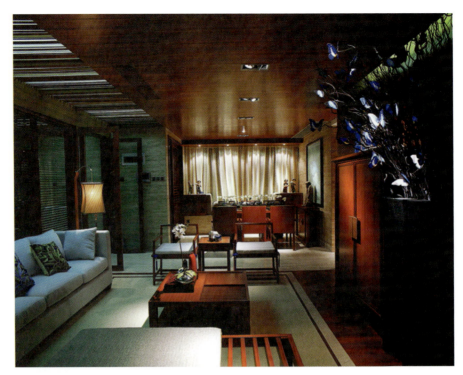

图 5-20　朴实的住宅室内设计

八、色彩的兴奋与沉静感

　　色彩的兴奋与沉静感主要受色彩色相的影响较大，红色、橙色、黄色等鲜艳而明亮的暖色系给人一种比较强烈的兴奋感，而蓝色、蓝绿色、蓝紫色等冷色系使人感到沉着、平静。色彩的兴奋与沉静感还与色彩的纯度有很大关系，高纯度色彩给人兴奋感，低纯度色彩给人沉静感。最后是明度，暖色系中低明度、高纯度的色彩呈兴奋感，高明度、低纯度的色彩呈沉静感。设计师根据不同空间的功能需求，要合理地使用色彩的兴奋与沉静感，例如KTV包房的色彩设计要给人一种兴奋感，而办公室色彩设计因功能的需要给人沉静感，如图5-21和图5-22所示。

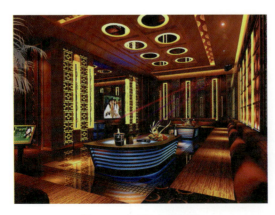

图 5-21　KTV 包房设计

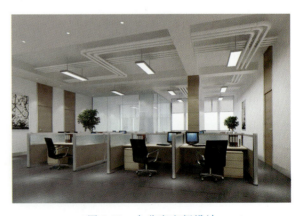

图 5-22　办公室空间设计

九、色彩的亲切感与疏远感

色彩的亲切感是人对色彩诸要素的对比变化而产生的一种心理感受。明度较高、纯度适中的调和色彩配置，有亲切感；相反，明度较低、纯度较高的色彩配置给人一种疏远感，如图 5-23、图 5-24 所示。

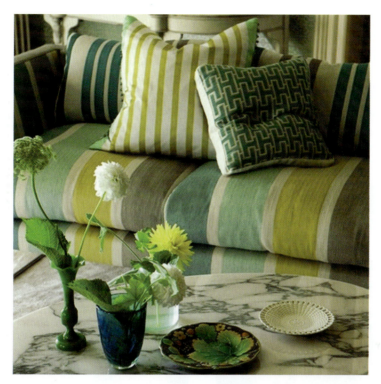

图 5-23　具有亲切感的色彩搭配

图 5-24　具有疏远感的色彩搭配

十、色彩的庄重感与活泼感

色彩的庄重感与活泼感悬殊比较大,都属于把对比双方限于相反情况的比较。在设计领域中,明度低、纯度较低的同类色相搭配使用有一种端庄和稳重感;而使用明度高、纯度也较高且色相互为对比关系的色彩搭配给人一种生动、活泼的视觉感受,如图 5-25 至图 5-28 所示。

图 5-25　具有活泼感的室内色彩搭配

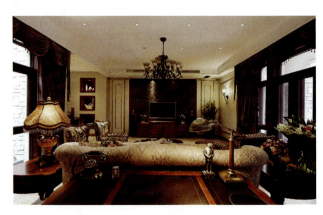

图 5-26　具有庄重感的室内色彩搭配

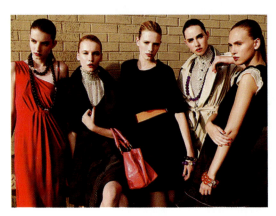

图 5-27　具有庄重感的服装色彩搭配

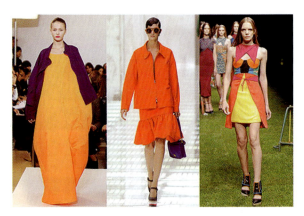

图 5-28　具有活泼感的服装色彩搭配

Color and Design

第六章
色彩的形式美法则

我们每个人因生活环境、所受教育程度及价值观的不同而具有了不同的审美观念,然而从形式美法则来评价某一事物或者某一视觉形象,大部分人对美或者丑的感觉还是存在大致的共识。这种"共识"就是人们经过长期的审美实践而达成的默契。而这些源于生活积累的默契和共识,就是我们所说的形式美法则。色彩的形式美法则是色彩应用的总规律,形式美法则有对称与均衡、色彩的呼应、节奏与韵律、色彩比例关系等。

一、对称与均衡

对称与均衡是画面达到平衡最基本、最常见的手法,也是形式美的重要法则。对称是最简单的、最常见的形态美学构成形式,具有一种静态美感和一种秩序美感。对称有左右对称、上下对称、放射对称和回旋对称等多种形式。

对称的运用历史悠久,我国古代壮丽恢宏、富丽堂皇的宫殿、庙宇、楼观等建筑形式和色彩运用都是对称的典范,严格的对称形式美法则让这些建筑威严庄重,如图 6-1 所示。图 6-2 所示为印度泰姬陵。在欧洲国家,对称的形式美法则也被广泛运用到哥特式、罗马式教堂建筑中。除此以外,对称被广泛运用到室内设计、服装设计、景观园林设计等各个领域,如图 6-3 和图 6-4 所示。

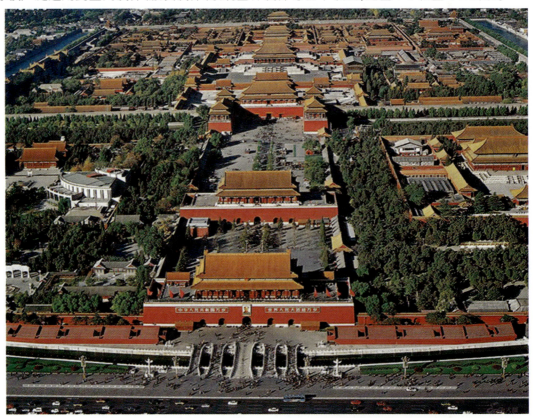

图 6-1 北京故宫

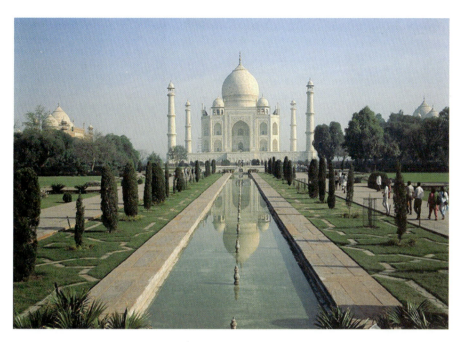

图 6-2　印度泰姬陵

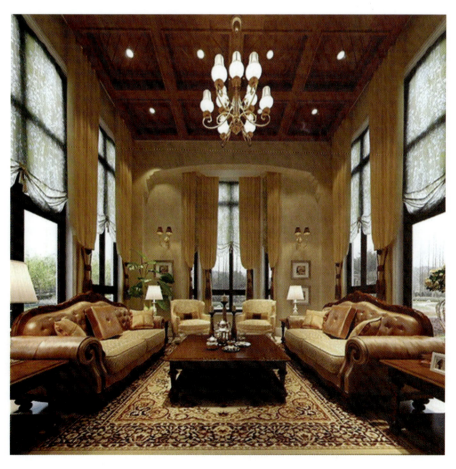

图 6-3　室内设计中的对称

图 6-4　景观园林中的对称

以上建筑设计、景观设计、室内设计在形态和色彩上都运用了对称的形式美法则,给人一种庄重、沉稳的视觉感受,给人一种秩序美感。

均衡是形式美的又一重要法则,均衡是在对称的基础上打破了对称呆板、严肃的特点,通过重新组合图形中的形态或者色彩构成要素,使双方在视觉上保持均衡。在设计作品构图时,色块的布局应该以画面中心为支点,向左右、上下或者对角线方向做力量或者重量相当的配置。画面色彩是否均衡取决于画面上不同色块面积的大小比例和色彩的纯度与明度的对比。如图 6-5 所示,平面设计中左右花开形态和色彩基本一致,设计师在保持左右两边的背景色明度和纯度不变的情况下,通过变化其色相,从而形成了一种均衡美感。如图 6-6 所示,室内角落的一个空间里摆放了一个极具个性的书柜和椅子,右边的书柜色彩丰富,书柜色彩明度较低,整体给人一种厚重感,为了使画面达到均衡,设计师在左边放置了一个明度最低的黑色,使得左右两边从视觉感受上达到了一种均衡美。

图 6-5　平面设计中的均衡美

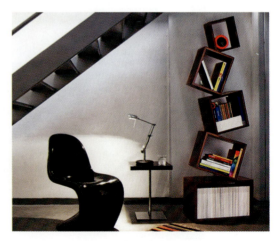

图 6-6　室内设计中的均衡美

二、色彩的呼应

（一）局部呼应

在一幅设计作品或者一系列设计产品中，同一种色彩以某种形式（如大小、疏密、聚散）反复出现时，能够产生一种色彩的呼应关系。这种色彩呼应可以让设计作品的色彩具有统一协调性，如图6-7至图6-10所示。

如图6-10所示，名片设计配色主要用了三个颜色，即白色、深红色、黑色。其中名片正面的白色和深红色都在名片的背面出现，名片背面的深红色和白色与正面的色彩进行呼应，让整个名片设计色彩搭配比较和谐统一。

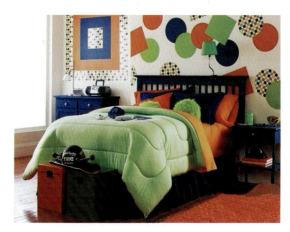

图6-7　色彩局部呼应在设计作品中的运用（一）

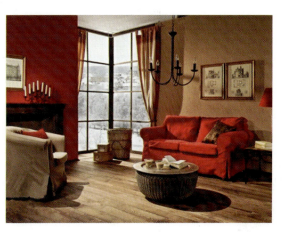

图6-8　色彩局部呼应在设计作品中的运用（二）

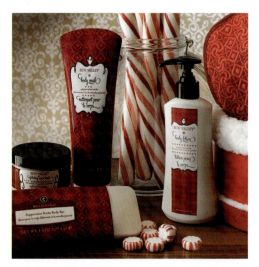

图6-9　色彩局部呼应在设计作品中的运用（三）

图6-10　色彩局部呼应在设计作品中的运用（四）

(二)全面呼应

设计作品中所使用的各种色彩混合同一种色素而产生的一种内在联系就是全面呼应。全面呼应能够使得色彩作品显得统一协调,也是构成主色调的重要方法和手段,如图6-11、图6-12所示。

如图6-12所示,在平面设计中,设计师以蓝色作为主色调,背景通过渐变的形式突出形体,牛仔裤的灰蓝色与纯度较高的汽车蓝色形成了鲜明的对比,既突出了汽车作为代步工具这一特点,又衬托出宝蓝色汽车的色彩魅力,整个设计画面和谐统一,充分体现了设计师的设计理念。

图6-11　室内设计中的粉红色全面呼应　　　　图6-12　平面设计中的蓝色全面呼应

(三)色彩的主次关系

在设计作品中,各种色彩的搭配应根据画面内容分出色彩的主次关系,正所谓"五彩彰施,必有主色,它色附之"。主色的面积不一定最大(主色并不等于画面的主色调),但它发挥着非常重要的作用,比如"万绿丛中一点红"中的红色就是主色,主色一般使用在重要的主体部分,一般与其对比很强的颜色来搭配,形成画面的焦点,从而达到强烈的视觉效果。

色彩的主次关系是相对的,没有次色也就没有所谓的主色,主色是靠次色的衬托来产生的。当然,一个色块是否成为主色还与色块布局有关,接近于画面中心位置即视觉中心位置的色块容易成为主色。画面中色彩的明暗灰艳都要根据主色反复权衡推敲,要考虑到各个色彩的面积大小,要搭配协调,避免喧宾夺主。

(四)色彩的衬托

色彩的衬托是指图色(画面色)与底色(背景色)的关系。衬托依赖于色彩面积的大小,一般而言,底色(背景色)的面积较大,图色的面积较小,通过底色来衬托出图色。衬托主要有以下几种

形式：

1. 冷暖衬托

如果图色选择暖色，那么底色（背景色）可以选择冷色来衬托，如果图色选择冷色，那么底色（背景色）可以选择暖色来衬托，形成比较强烈的冷暖对比关系。如图 6-13 所示，摄影作品中建筑上的橙黄色灯光与大面积蓝色背景形成了比较强烈的冷暖对比关系；如图 6-14 所示，摄影作品中白桦林的冷色树干与大面积的暖色红叶背景色形成了鲜明的冷暖对比。

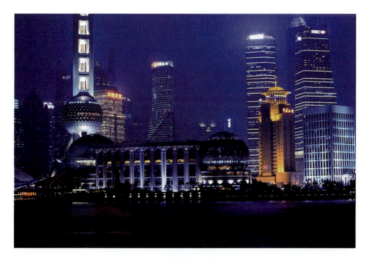

图 6-13　冷暖衬托作品（一）

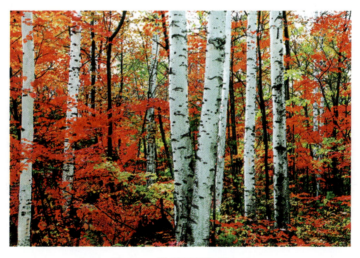

图 6-14　冷暖衬托作品（二）

2. 明暗衬托

明暗衬托主要是指图色与底色一定要有较强的明暗对比关系。比如：图色选择使用明度较高的浅色，那么底色就应该选择使用明度较低的深色来衬托浅色；相反，如果图色选择使用明度较低的深色，那么底色就应该选择使用明度较高的浅色来衬托，从而让画面形成强烈的明暗对比关系。只有这样，才能突出主题，加深印象，如图 6-15 所示。

图 6-15　明暗衬托作品

3. 灰艳衬托

灰艳衬托主要是指图色与底色之间一定要有较强的纯度对比关系。比如：图色选择了纯度较高的鲜艳色彩，那么底色可以选择纯度较低的灰浊色彩来衬托，如图 6-16 所示；相反，如果图色选择了比较灰浊的色彩，那么底色可以选择纯度较高的鲜艳色彩与之形成强烈的灰艳对比，如图 6-17 所示。

图 6-16　灰艳衬托作品（一）

图 6-17　灰艳衬托作品（二）

4. 繁简衬托

繁简衬托主要是指图色与底色之间色彩丰富程度的一种对比。比如：底色选择比较单纯、单一的色彩，那么图色可以选择丰富的色彩进行搭配，如图 6-18 所示；相反，如果底色选择比较丰富的多彩色，那么图色可以选择比较单纯的简单色彩与之对比来达到一种色彩的繁简对比，如图 6-19 所示。

图 6-18　繁简衬托作品（一）

图 6-19　繁简衬托作品（二）

在设计作品中，色彩衬托的这四种方法既可以单独使用，也可以根据设计需要综合运用。

三、节奏与韵律

节奏与韵律是形式美的重要法则，同样能够给人一种强烈的秩序美感。色彩的节奏与韵律是建立在重复的基础上的。色彩的节奏与韵律一般有以下三种形式：

1. 重复性节奏

色彩通过点、线、面等单位形态反复出现，体现出一种秩序性美感就是重复性节奏。重复性节奏色彩设计经常运用到壁纸设计和服装、床上织物设计等上，如图 6-20、图 6-21 所示。

2. 渐变性节奏

在设计色彩中，色彩的渐变范围和方式是多种多样的，可以通过对色相、明度、纯度、冷暖、面

积等渐变表现出具有丰富层次感的设计作品。如图6-22所示,设计师运用了色彩的色相渐变性节奏原理,使整套服装从浅蓝色渐变到红色,给人一种视觉美感。如图6-23所示,背景上运用了蓝色明度的渐变,青花瓷上图案的蓝色也运用了明度的渐变,使得整个画面协调美观。

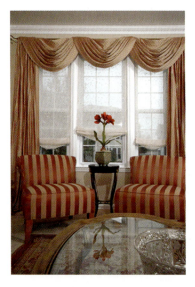

图6-20　重复性节奏色彩设计(一)

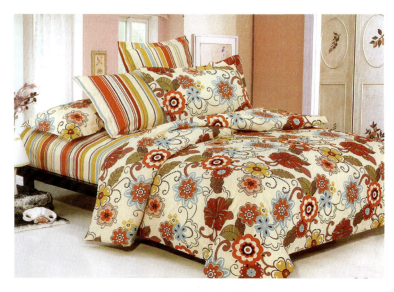

图6-21　重复性节奏色彩设计(二)

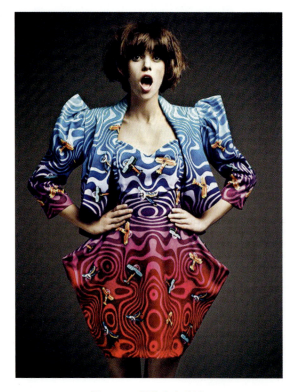

图6-22　服装色相渐变

图6-23　背景色明度渐变

3. 多元性节奏

多元性节奏是由多种简单的重复性节奏组成的,它们在运动中的急缓、强弱、行止、起伏受到一定规律的约束,亦可称为较复杂的规律性节奏。其特点是色彩形式运动感强,层次非常丰富、多变化,形式跌宕起伏。当然,如果处理不好就会使得画面杂乱无章,所以要慎重运用,如图6-24所示。

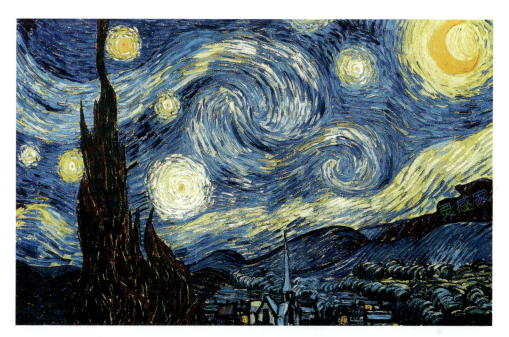

图6-24 《星月夜》(凡·高 油彩)

四、色彩的比例关系

色彩比例是指色彩搭配设计中局部与局部、局部与整体之间在色块面积大小方面的数量关系。良好的色彩比例关系对于色彩搭配方案的整体风格起着决定性的作用。恰当的色彩比例关系能够给人一种和谐的视觉美感。

1. 黄金比例

经过设计师多年的设计色彩实践,黄金比例基本上成为一个很基本的形式美法则,也是协调色彩比例关系的重要标准。从事设计工作的人都知道60∶30∶10这个黄金比例,黄金比例是指在一幅设计作品中主要色彩占60%、次要色彩占30%、辅助色彩占10%的比例关系。以卧室设计为例,其中卧室墙面的色彩占60%,家具织物的色彩面积占30%,小饰品和艺术品的色彩面积占10%。这个色彩黄金比例可以运用到各个设计领域中,如图6-25至图6-27所示。如职业男性一般习惯身着一套正装,其中西服的黑色占60%,白色衬衫占30%,红色领带占10%,如图6-28所示。

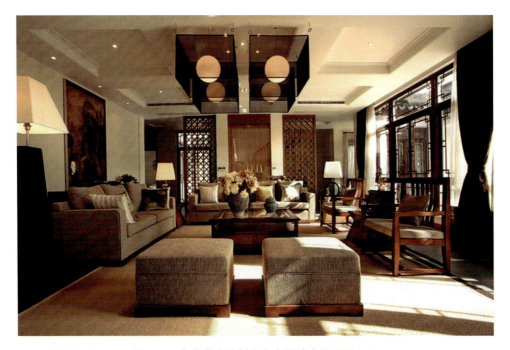

图 6-25　色彩黄金比例在室内设计中的运用（一）

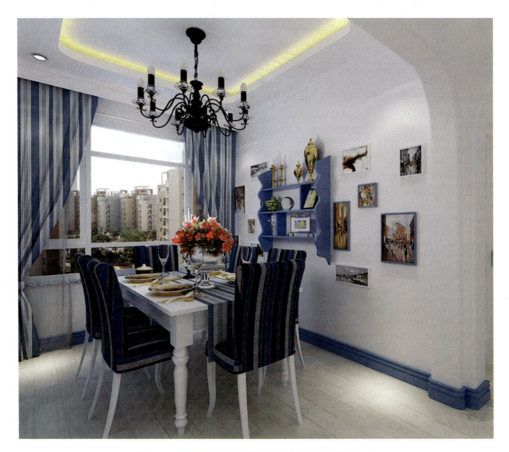

图 6-26　色彩黄金比例在室内设计中的运用（二）

图 6-27　色彩黄金比例在书籍封面设计中的运用

图 6-28　色彩黄金比例在服装搭配中的运用

2. 非黄金比例

随着现代科技的进步和人类审美意识的不断提高,为了满足个性化的审美倾向,黄金比例不再是色彩搭配永恒的定律,必要时要根据客户的审美需求调整色彩比例,灵活运用,这时便是非黄金比例。如图6-29所示,服装设计师在时装设计中主要使用了深褐色和大红色搭配,并且两个颜色面积各占一半,具有较强的视觉冲击力。图6-30所示的画册设计,设计师主要选择四个颜色搭配,并且每个颜色占到了整个色彩面积的四分之一左右。

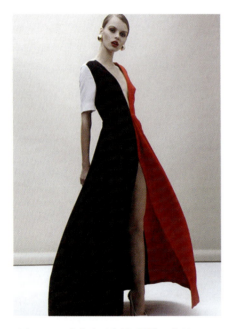

图6-29 非黄金比例色彩搭配作品(一)

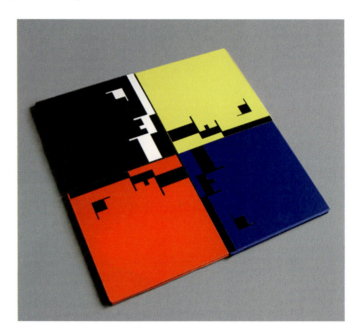

图6-30 非黄金比例色彩搭配作品(二)

第七章
设计色彩的表现方法

一、设计色彩的归纳表现

(一) 色彩归纳的意义

色彩归纳表现是绘画色彩训练通往设计色彩训练的一个重要手段,是所有艺术设计专业学生学习设计色彩的重要方法和途径。在设计色彩的教学方面,设计专业学生对色彩的学习所要达到的目的并不是写实,更多的是对色彩的归纳、构成和再创造。始终强调表达主观色彩感受,色彩归纳方法就能够摆脱写实色彩的限制,抛开笔触造型而突出色彩的明暗区域表现、冷暖对比、虚实对比和面积对比等,学生就能够更纯粹地领悟色彩的真谛。

(二) 色彩归纳与绘画写生的区别

绘画写生主要采用写实的表现手法来准确地表达客观物象的色彩关系,在写生过程中多强调感觉或者感性认知;色彩归纳则是理性地运用色彩理论,对所表达的客观物象色彩进行夸张、概括、简化和条理的训练。色彩归纳写生是以专业发展为取向的,训练的目的是直接为艺术设计服务的。

纯绘画艺术品具有较强的审美观赏性和收藏价值。色彩归纳则是艺术设计专业设计色彩课程的重要训练课题,它属于装饰实用艺术,色彩归纳的表现手法被广泛地运用到设计的各个领域中,如图7-1所示。随着艺术形式的多元化,现代绘画艺术也越来越具有装饰的味道,造型和色彩的表现也越来越简洁越归纳化,如吴冠中的绘画作品《江南水乡》等,如图7-2所示。

图7-1 风景色彩归纳写生作品

图7-2 《江南水乡》(吴冠中 绘画作品)

(三)色彩归纳的常见表现技法

1. 晕染法

晕染法就是对所表现物象的色彩进行概括提炼,具体的方法是对所要表现的每一个物象黑、白、灰阶区的明暗或色彩进行确定,并且把每一个阶区的色彩概括为一个整色,把丰富的色彩简单化,以少胜多,使形象主体更突出、更集中,视觉冲击力更强,如图7-3所示。

图 7-3　晕染法作品

2. 色块法

色块法是指对立体的形态做平面化处理,将色彩变化和明暗关系归纳梳理并且提炼成整色,是一种类似于京剧脸谱、装饰图案的表现形式,如图7-4所示。

3. 色块勾边法

色块勾边法是指在归纳的形体边缘勾勒统一的色线,加强色彩归纳的装饰意味,使得画面中的主题更加突出,形象更加鲜明,画面形式感更强,如图7-5所示。

图 7-4　色块法作品

图 7-5　色块勾边法作品

(四) 色彩归纳的训练方法

通过色彩归纳的训练,掌握对自然色彩的分析、概括、提炼、表现,从中了解将画面由三维向二维方向转化的方法,了解由写实表现形式向设计表现形式转化的过程。在写实的基础上,对同一景物、风景、花卉进行色彩归纳,并进行概括和提炼的实践。色彩归纳训练,是沟通写实与装饰色彩画法的有效措施。归纳色彩写生同样重视色彩感受中的第一印象,只是更进一步地表现对象色彩的本质特征。归纳色彩写生是在排除了光色影响下对色彩做去伪存真的处理,有意识地追求平面化的画面效果。色彩归纳的训练有以下四种方法:写实性色彩归纳、平面性色彩归纳、意象性色彩归纳、抽象性色彩归纳。

1. 写实性色彩归纳

写实性色彩归纳以色彩写生为基础,对自然色彩进行概括和强化,在一定程度上摆脱了对自然色彩关系的依赖,重点表达作者的主观意愿和情感,如图7-6至图7-9所示。

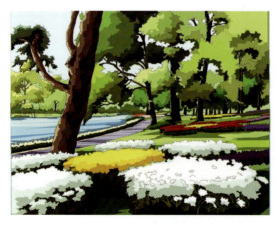

图 7-6　写实性色彩归纳作品(一)

图 7-7　写实性色彩归纳作品(二)

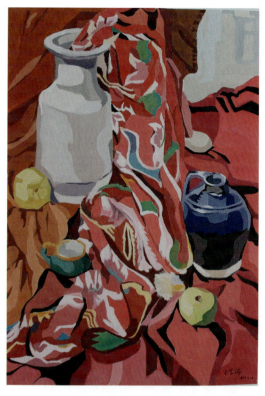
图 7-8　静物归纳作品　（何丹）

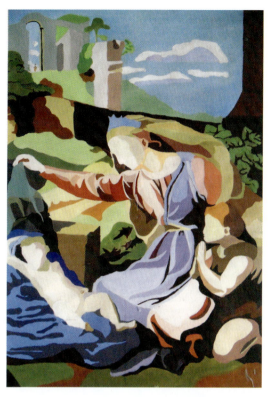
图 7-9　色彩归纳作品　（雷丹）

2. 平面性色彩归纳

平面性色彩归纳通过对构图、形态、色彩等规律的研究，化冗繁为简单，化立体为平面，化写实为夸张，强调个性化的色彩认识与感受，达到加强色彩设计意识的目的。为了突出画面的平面感，需要学会改变常规的观察习惯，突破三维空间意识的限制。同时也要淡化色彩的逼真性，排除光的干扰，弱化透视空间，如图 7-10 所示。

3. 意象性色彩归纳

在艺术创作中，意象是指介于具象和抽象之间的某种主观情感意愿与客观物象交融而成的心理形象。意象性色彩归纳常用的手法是舍弃客观物象的具体形状，提取某些色彩元素，对其加以组合、创造；或通过客观物象从具象到抽象进行演变，以达到表情达意的效果，如图 7-11 所示。

4. 抽象性色彩归纳

抽象性色彩归纳是指将所表达的物象抽象成点、线、面，以纯元素的方式在画面中呈现，从形式上看近似于色彩构成，但在画面的技法和意境上更加感性和随意，如图 7-12、图 7-13 所示。

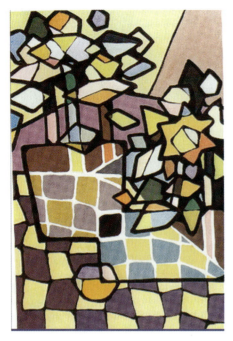

图 7-10　平面性色彩归纳作品

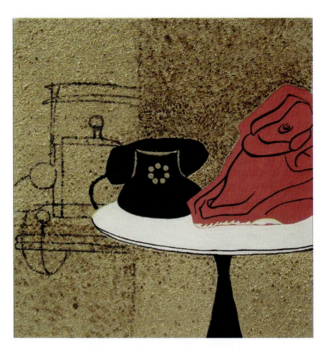

图 7-11　意象性色彩归纳作品

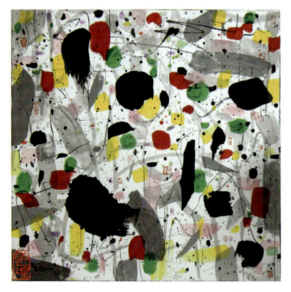

图 7-12　抽象性色彩归纳作品（一）

图 7-13　抽象性色彩归纳作品（二）

（五）色彩归纳写生表现要点

色彩归纳表现从色彩归纳写生训练开始，在色彩归纳过程中要注意以下几个方面：

1. 删繁就简

在对自然对象进行观察和表现时，一般要对复杂的形体进行简化和概括，使繁杂的自然对象得到艺术加工，达到形和色的简洁、单纯和高度概括，使所要表现的主题更突出，形象更典型，色彩更鲜明，画面效果更强烈。西方绘画大师毕加索对牛的概括、简化、归纳就包含着画家丰富的思维和

创造力,如图 7-14 所示。

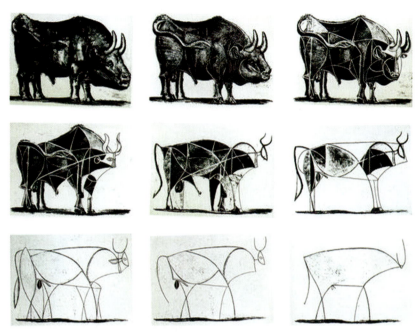

图 7-14　画家毕加索对牛的概括、简化、归纳

图 7-15 和图 7-16 所示作品很好地表现了删繁就简的运用。

图 7-15　删繁就简设计作品(一)

图 7-16　删繁就简设计作品(二)

2. 杂乱与条理

大自然物象是丰富多彩的,同时也是杂乱无序的,色彩归纳写生就是要将大自然中杂乱无序的物象秩序化、条理化。在构图中可以打破自然存在的空间关系,在色彩表现上可以强化色彩的主观性,使得画面具有较强的装饰性和艺术感染力,如图7-17至图7-19所示。

图7-17 条理化设计作品(一)

图7-18 条理化设计作品(二)

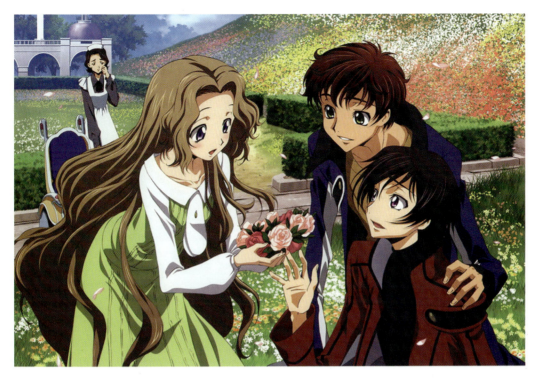

图 7-19　色彩归纳在动漫设计中的运用

二、色彩肌理表现

(一)肌理的概念

肌理是指物体表面的纹理。由于构成物体的材料表面纹理和组织结构的不同,吸收和反射光的能力也不同,因此物体表面的色彩给人的视觉感受就不同。肌理分为自然肌理和人造肌理两种,如图 7-20 至图 7-23 所示。

图 7-20　自然肌理(一)

图 7-21　自然肌理(二)

图7-22 人造肌理(一)

图7-23 人造肌理(二)

(二)色彩肌理的表现方法

在色彩表现的过程中表现技法不同就会产生不同的色彩肌理,每种肌理都能给人一种不同于其他肌理的视觉感受。设计师可以根据不同色彩肌理的特点,将其合理地运用到设计作品中去。色彩肌理的表现方法有如下几种:

1. 喷绘法

喷绘法是用喷笔或者喷漆等工具来表现色彩肌理的方法。运用喷绘法绘制的色彩细腻均匀,因此可以绘制写实风格的画面,如图7-24所示。采用画面雕刻遮挡喷绘的方法,还可以喷绘出清晰的画面边缘。

图7-24 喷绘法作品

2. 洒色法

洒色法就是将色彩有组织地洒在画面上,形成有一定美感的画面形象。可以先在毛笔、牙刷、海绵等物件上敷上色彩,再适当敲打这些物件使得色彩洒在画面上,从而形成一种不规则的点状肌

理效果。国画、水彩画表现中经常用到此技法,如图 7-25 所示。

图 7-25　洒色法作品

3. 拓印法

拓印法是指在表面纹理比较突出的材料上敷上色彩,然后再将其拓印在事先准备好的画面上所形成的一种色彩肌理,如图 7-26 所示。

图 7-26　拓印法作品

4. 褶皱法

将画面按照审美需要揉成褶皱，再敷上色彩，画面就会产生一种深浅变化丰富、此起彼伏的肌理效果。这种表现技法经常运用到特殊的面料背景肌理和装饰画的表现中，如图7-27所示。

5. 刮割法

利用某种尖状物（笔杆）或刀状物（油画刀）在事先做好底色的画面上进行有目的的刮割，从而产生一种特殊的画面效果，如图7-28所示。

图7-27 褶皱法作品

图7-28 刮割法作品

6. 晕染法

晕染法是中国画（工笔画）的一种传统表现技法。在造型严谨的前提下，交替使用一支蘸色的毛笔和一支蘸清水的毛笔，将色彩由深至浅均匀晕染开来，如图7-29所示。

7. 阻染法

利用颜料中的油性颜料（油画棒、蜡笔等）与水性颜料（水粉、水彩、丙烯颜料等）互不相融的特性，用一种颜料做背景色，另一种颜料做图色，从而产生两种颜料色彩的相对分离。这种技法多用于深色底纹、浅色图纹的面料设计中，如蓝印花布、蜡染面料以及镂空面料等，如图7-30所示。

图7-29 晕染法作品（中国画）

图 7-30　阻染法作品

8. 流淌法

流淌法（也称吹彩法）是指将调好的颜色滴在吸水性较差的纸张上，转动纸张让颜色自然流淌，形成具有一定美感的画面效果；也可用嘴巴吹动调好的颜色，使颜色自然流动而形成画面效果，如图 7-31 所示。

9. 枯笔法

枯笔法是指用水少色多的笔在粗纹纸上表现审美物象，在快速用笔的过程中还会产生飞白的画面效果，如图 7-32 所示。

图 7-31　流淌法作品

图 7-32　枯笔法作品

10. 凹凸法

用丙烯颜料或者其他涂料做底料,根据画面需要做出凹凸肌理效果,然后施于颜色,从而产生一种浑厚而丰富的效果。

11. 重叠法

重叠法是将色与色逐层叠加,从而产生另一种色相、明度、纯度等不同的色彩。这种技法一般表现透明或需要加深的色彩,采用由浅至深、逐层渲染,使其产生透明的视觉效果。

12. 剪贴法

剪贴法就是通过裁剪废弃的报纸、面料等材料,按照需要拼贴在画面上并且施于颜色,形成具有美感的画面效果的一种技法,如图 7-33 所示。

图 7-33 剪贴法作品

13. 撒盐法

将较细的食盐撒在未干的画面上,食盐能很快将水吸干,从而产生一种雪花状的水彩画效果,如图 7-34 所示。

图 7-34　撒盐法作品

(三)肌理在设计领域中的运用

随着人类审美能力的不断提高,色彩肌理在现代艺术创作和设计中发挥着非常重要的作用,它被广泛运用到各个领域,如绘画艺术、环境艺术设计、视觉传达设计和产品设计等。色彩肌理的运用,增强了视觉语言和肌理材料的审美情趣,提高了观赏性、艺术性,如图 7-35 至图 7-44 所示。

图 7-35　阻染法在绘画艺术中的运用

图 7-36　吹彩法在产品设计中的运用

图 7-37　洒色法在书籍装帧设计中的运用

图 7-38　褶皱法在海报设计中的运用

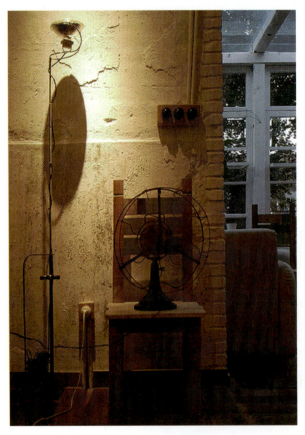

图 7-39　凹凸法在室内墙面装饰中的运用

图 7-40　拓印风格图案休闲服装设计

图 7-41　撒盐法在插图设计中的运用

图 7-42　剪贴法在海报设计中的运用

图 7-43　阻染法在服装设计中的运用

图 7-44　褶皱法在围巾设计中的运用

三、设计色彩的采集方法

一名优秀的设计师，在日常的生活和工作学习中，要注意对设计元素和色彩元素进行必要的采集、提炼和整理，以便很好地将其运用到设计作品中去，从而提高设计作品的审美情趣和文化内涵。

(一)传统色彩在设计中的运用

"只有民族的,才是世界的",已经成为人们的共识,也就是说,一个具有民族符号和个性设计的作品,其创造力和影响力能更广泛地被国际社会认可。中国传统色彩具有浓烈的象征意义和民族性格,在我们的设计中要始终保持民族源远流长的特性和灿烂辉煌的文化沉淀,如图7-45至图7-48所示。

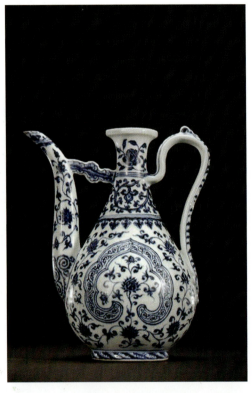

图7-45 青花瓷

图7-46 青花色在服装及饰品设计中的运用

图7-47 青花色在平面设计中的运用

图7-48 青花色在产品设计中的运用

(二)自然景观色彩在设计中的运用

20世纪70年代,人类开发了一门新的学科——仿生学,科学家们已经敏感地注意到要向大自然吸取营养来发展人类社会。近年来,向大自然学习也成了设计师的一个重要课题。大自然中美丽的色彩和丰富的变化给我们设计色彩的采集提供了非常丰富的自然素材。如雨后彩虹、海水、花卉、动物等都有着非常美妙的色彩,可以将其运用到设计作品中,如图7-49至图7-55所示。

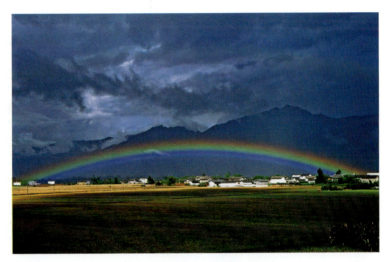

图7-49 雨后彩虹

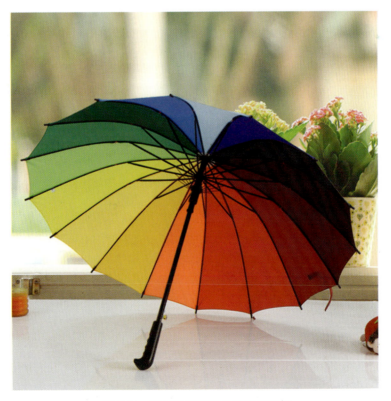

图7-50 彩虹色在产品设计中的运用

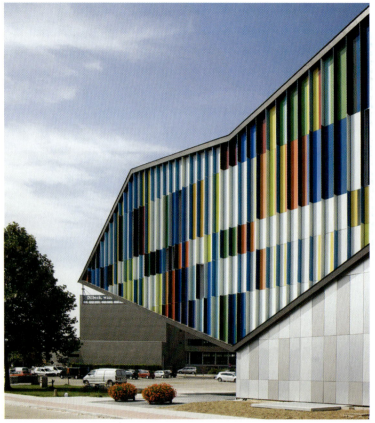

图 7-51　彩虹色在建筑设计中的运用

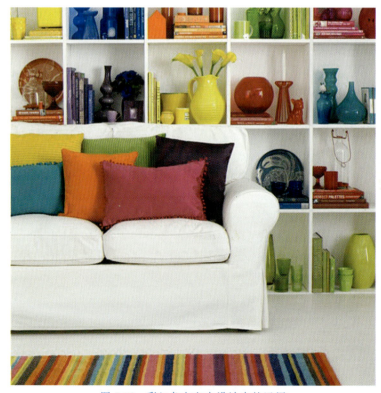

图 7-52　彩虹色在室内设计中的运用

图 7-53　蓝色花卉

图 7-54　蓝色花卉色彩在饰品设计中的运用

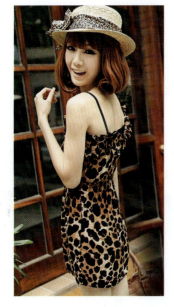

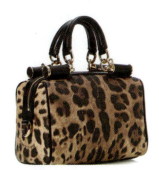

图 7-55　豹纹图案色彩在女性服装及饰品设计中的运用

(三) 绘画作品及其色彩在设计中的运用

随着设计元素的多元化,绘画艺术作品尤其是世界名画已经被当作设计元素广泛运用到设计领域中,让一切适合于这个时代的绘画艺术装点我们今天的现代生活是设计师的一个重要设计理念,如图 7-56 至图 7-59 所示。

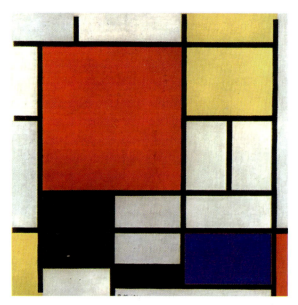

图 7-56 《红、黄、蓝构图》(蒙德里安)

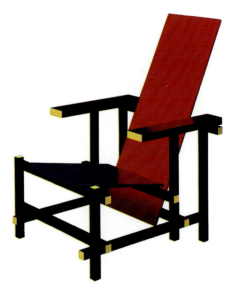

图 7-57 蒙德里安式椅子设计

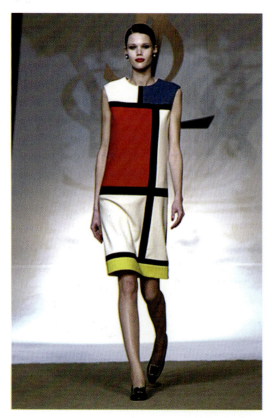

图 7-58 蒙德里安式服装设计

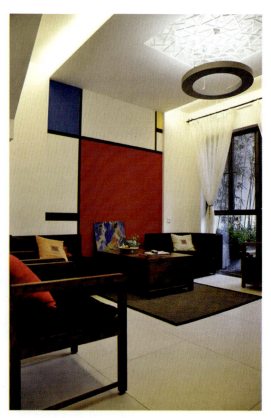

图 7-59 蒙德里安式室内设计

Color and Design

第八章
色彩在设计领域中的运用

一、设计色彩在视觉传达设计中的运用

视觉传达设计又称平面设计,它包含三个要素:文字、图形、色彩。这三个元素中,色彩给人的视觉冲击力最为强烈、最为重要。设计色彩在平面设计中的表现方法是多种多样的,设计师要想在视觉传达设计中准确表达其设计思想、情感、理念等,色彩的运用就显得尤为重要。

(一)色彩在标志设计中的运用

色彩给人以先入为主的第一印象,给人留下的记忆也要比图形和文字等设计要素更深刻、更持久。随着信息时代和大众传媒的快速发展,我们每天都能接触到大量的企业标志和商品商标。标志设计的要求就是让公众能在最短的时间对标志能够注意、识别和记忆。尽管方寸之间的标志所能传达的信息是十分有限的,但在商业世界中,我们到处能领略到标志所发挥的神奇力量,而其中起主导作用的就是标志色彩。

标志色彩设计讲究识别性和记忆度,强调要以最少的色彩表现最为深刻而丰富的含义,以达到准确迅速传达企业文化和企业理念的目的。标志色彩设计常运用色彩饱和度高、记忆度高、易于推广和制作的单色来取得简洁、明快的效果,也可在此基础上搭配黑色、白色、灰色等无彩色来点缀,从而取得生动而不失稳重的视觉效果,还可以通过色彩变异手法来追求变化。要想塑造个性化的标志形象,通过色相对比来增强标志色彩的视觉冲击力是最为有效的方法,其中视觉效果最为突出的就是三原色的组合搭配。

作为企业机构指定的标准色,标志色彩体现了企业的经营理念和企业文化,它常常被运用到企业整套的VI设计中,如图8-1所示。

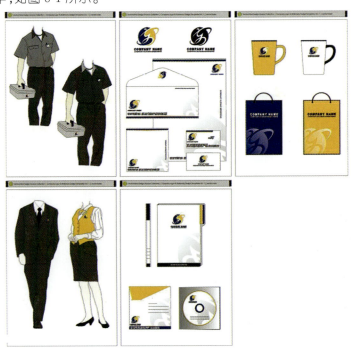

图8-1 VI设计

(二)色彩在包装设计中的运用

色彩作为包装设计中不可缺少的部分,在包装设计中占有不可替代的重要位置。它是包装上表现商品形象最鲜明、最有视觉冲击力的元素,如何运用色彩原理来设计商品的包装是很重要的。色彩的运用是否合理直接影响到该包装设计是否成功,是否能够得到消费者的认可,甚至可以说决定了该商品的命运和该企业的命运。个性化的包装色彩能直接抓住顾客的注意力,激发消费者的购买欲望,让包装设计成为商品走向市场的真正意义上的"优秀无声推销员",如图 8-2 所示。

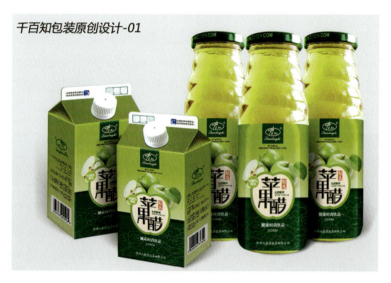

图 8-2　包装设计

(三)色彩在书籍装帧及版式设计中的运用

色彩是书籍装帧设计和版式设计非常重要的视觉要素,和谐丰富的色彩搭配极大地丰富了书籍的内容,提高了读者阅读的积极性和阅读兴趣,如图 8-3、图 8-4 所示。

图 8-3　版式设计

图 8-4　书籍装帧设计

二、设计色彩在环境艺术设计中的运用

随着社会的发展、时代的进步、人民生活水平的不断提高,人们对生活和居住的环境艺术设计提出了更高的要求,人们在注重环境设计的功能性、实用性的同时,开始注重环境设计的审美性与视觉效果。在环境艺术设计的诸多要素中,色彩则是一个不可忽略的重要因素。

(一)色彩在景观园林设计中的运用

大自然是五彩缤纷的,人类生存的每一个空间都充满着绚丽的色彩,色彩既可以装点生活,美化环境,给人一种美的享受,也是社会发展和精神文明的一种表现形式。因此,作为环境艺术设计的景观园林设计对于色彩的应用就尤为重要。色彩在景观园林设计中的运用主要体现在植物配植、道路铺装、园林建筑及小品的修筑等方面,如图 8-5、图 8-6 所示。

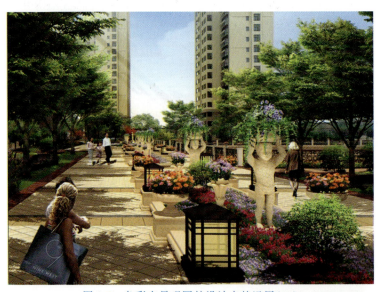

图 8-5　色彩在景观园林设计中的运用(一)

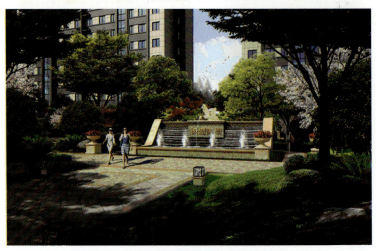

图 8-6　色彩在景观园林设计中的运用(二)

(二)色彩在室内设计中的运用

在设计室内色彩时,既要注重色彩的功能性(人们在不同环境下对色彩的不同需求),又要重视室内色彩的文化性和人的情感因素,以满足人们的心理情感和生理行为的需求。毕加索说过,色彩和形式一样,与我们的感情形影不离。色彩是最富有表情作用的艺术语言,它能引起人们不同的感受和联想,产生不同的情感,这对于室内色彩色调的设计和选择是十分重要的。

在室内设计中,合理的色彩搭配可以使人感到温馨、舒适。例如:在卧室设计中搭配柔和的色彩,可以使人安心入睡;在办公室中搭配清澈、简洁的色彩,可以使人精力旺盛,努力工作;在酒吧等娱乐场所搭配一些有跳跃感的鲜艳色彩,可以使人精神愉悦、尽情放松。

色彩作为室内空间设计的构成要素之一,它直接诉诸人的情感体验,影响着人的心理和生理感受,关系到室内工作和生活的质量,关系到人们的安全、健康、效率、舒适等方面。在走进一个室内空间时,给人第一印象的是色彩。千变万化的色彩是经过精心组织、调整出来的,也显示出不同的魅力,这就是神奇的色彩创造的奇迹。家居色彩的搭配是设计中的重要理念,人们的兴趣、爱好、倾向、生活习惯对色彩各有所求,色彩给人的感觉或文雅,或拙朴,或热烈,或宁静。室内设计色彩搭配的重点是主墙色,用较重的色彩表现稳重。一般墙面用较浅的颜色,以衬托主墙色,体现层次。天花板用较浅的颜色,表现空远。门板最好能用同一颜色,统一整个房间的色调。玄关采用冷暖色搭配可给客人带来热情的第一印象。客厅采用暖色调,给人以亲切感,如图8-7所示。餐厅采用暖色系,可促进食欲,如图8-8所示。卧室依个人爱好,以体现鲜明个性。厨房采用较白或较寒色系列,缓和室内热量。浴厕用暖色系来中和浴缸及瓷砖的寒色。房间坐向朝南用冷色系,朝北用暖色系。

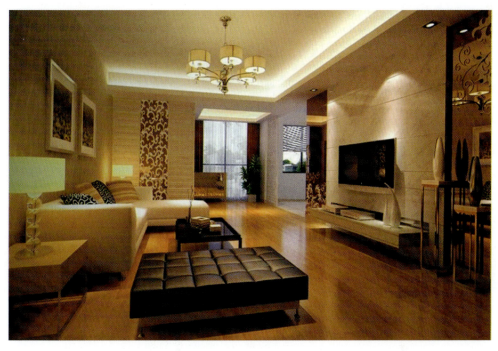

图8-7 室内彩(一)

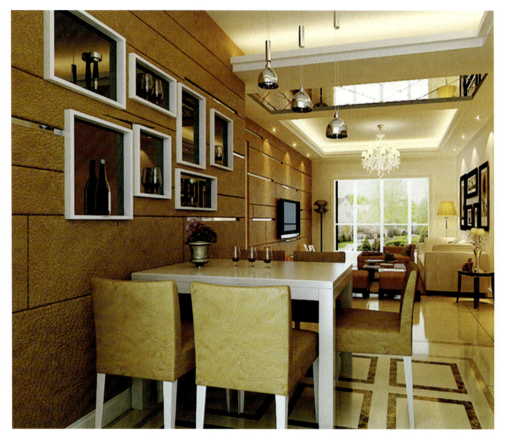

图 8-8　室内色彩(二)

三、设计色彩在其他设计领域中的运用

(一)色彩在服装设计中的运用

色彩是营造服饰整体艺术氛围和审美感受的特殊语言,也是充分体现着装者个性的重要手段,可以说色彩是整个服装的灵魂。色彩、款式和面料是服装设计的三要素,三者相比,色彩是影响人视觉效果最重要的因素。有言道"远看色,近看花",在服装市场上,服装色彩是影响顾客购买意向的第一要素。随着我国经济文化的不断发展和人民生活水平、审美能力的不断提高,大部分人早已经从关注服装实用性的初级消费者转变为关注服装审美性的成熟消费者,即从关注服装牢固和耐用性转变为关注美观性、独特性和时尚性,而决定这些的主要因素就是色彩。因此,服装色彩设计已经成为服装设计和生产的头等大事。植物色、动物色、土石色等包含丰富韵律的色彩被广泛地运用到服装设计当中,如图8-9所示。我国世代相传的各类艺术品中,具有代表性的传统色,如彩陶色、青铜色、漆器色、唐三彩色、青花色、传统建筑色,都被广泛运用到服装设计中去,如图8-10所示。

图 8-9　服装色彩（一）

图 8-10　服装色彩（二）

(二)色彩在工业产品设计中的运用

工业产品的色彩设计是工业产品除造型外的另一个重要组成部分。它起着美化产品和美化环境的重要作用。当工业产品作为商品在市场上流通时,色彩比形状具有更强烈的吸引力。因此,色彩设计对提高产品的档次和竞争力、对协调操作者的心理要求和提高工作效率、对满足人们对美的追求和创造舒适的生活环境等方面,具有重要的现实意义。色彩设计与产品的形态、结构、功能要求达到和谐统一,是色彩设计成功的重要标志。例如,消防车都以红色为主体色调,这是因为红色让人联想到火,红色有很好的注目性和远视效果,能使消防车畅行无阻。同时,红色能振奋人的精神,激发人的斗志,因此,消防车采用红色充分发挥了其功能作用,如图 8-11 所示。家用空调、冰箱等工业产品,其功能是降温和保鲜,宜采用浅而明亮的冷色。卫生用具和医疗器械采用浅色,给人一种平静、肃静的视觉感受;军用产品采用隐蔽自己、欺骗敌人的迷彩色;工程机械为了引人注目,采用明度较高、纯度较低的黄色和橙色为安全保护色,等等,这些都是将产品的功能特征和色彩的功能作用相结合做出的色彩选择。

图 8-12 所示为系列工业产品色彩。

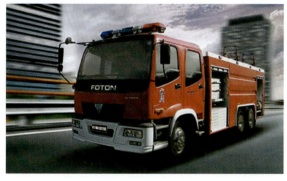
图 8-11　消防车色彩

图 8-12　系列工业产品色彩

参考文献
References

[1] 燕群,修智英.设计色彩[M].武汉:华中科技大学出版社,2012.

[2] 林家阳.设计色彩教学[M].上海:东方出版中心,2007.

[3] 刘春雷,汪兰川.创意色彩配色设计[M].北京:文化发展出版社,2015.